英雄　　　動作　　　Coding　　　學習　　　漫畫

三民書局

Coding man 10：最後的決戰

作　　　者	李俊範
繪　　　者	金瑅守
監　　　修	李　情
審　　　訂	蘇文鈺
譯　　　者	柯佩宜
責任編輯	陳妍蓉
美術編輯	郭雅萍

發 行 人	劉振強
出 版 者	三民書局股份有限公司
地　　址	臺北市復興北路 386 號 (復北門市)
	臺北市重慶南路一段 61 號 (重南門市)
電　　話	(02)25006600
網　　址	三民網路書店 https://www.sanmin.com.tw

出版日期	初版一刷 2020 年 1 月
書籍編號	S317920
I S B N	978-957-14-6765-8

코딩맨 10 권 <Codingman>10
Copyright © 2019 by Studio Dasan CO.,LTD
All rights reserved.
Complex Chinese copyright © 2020 by San Min Book Co., Ltd
Complex Chinese language edition arranged with Studio Dasan CO.,LTD
through 韓國連亞國際文化傳播公司 (yeona1230@naver.com)

三民書局

英 雄　　動 作　　Coding　　學 習　　漫 畫

Coding man

10 最後的決戰

作者：李俊範｜繪者：金琝守
監修：李情｜推薦：韓國工學翰林院
譯者．柯佩宜｜審訂：蘇文鈺

特　色

漫　畫	觀念整理	實戰練習
將學習內容融入有趣的漫畫中	透過觀念整理拓展學生思考	親自解決各種coding問題

漫畫中的觀念

Coding man01 第43頁

Scratch

Coding man01 第162頁

思考順序

想法1	最後一張
想法2	請仔細觀察
想法3	請確認

Coding man01 第167頁

只要看漫畫就可以順利破解coding！

我，劉康民已經開始學習了！
朋友們也和我一起吧，如何？

☑ 創造學習coding時不可或缺的世界觀！

☑ 漫畫與學習的密切連結！

☑ 韓國工學翰林院認證且推薦！

這麼重要的coding是很有趣的！

Steve Jobs (蘋果公司創辦人)

「這國家的所有人都應該要學coding，coding教育人們思考的方法。」

Barack Obama (美國前總統)

「不要只購買電子遊戲，親自製作看看吧；不要只是滑手機，嘗試著設計程式吧。」

Tim Cook (蘋果公司代表人)

「比起外語，先學習coding吧，因為coding是能和全世界70億人口溝通的全球性語言。」

推薦序

李 情 (大光小學 教師)

　　身為這個被稱作「第四次工業革命」時代的人類，需要對coding有正確的理解，以及相當的興趣才行。我相信*Coding man*系列可以幫助小學生們，利用趣味的方式理解陌生的coding，透過書中的主角康民而逐步對coding產生親近感，學習到連結在漫畫情節中的大量知識與概念，效果值得期待。

韓國工學翰林院

　　韓國工學翰林院主要目標是發掘對技術發展有極大貢獻的工學技術人員，同時對於這些人員的學術研究、事業提供協助。現在正處於人工智慧的時代，全世界都陷入coding熱潮，韓國對於軟體與coding相關課程的興趣也與日俱增。*Coding man*系列是coding教育的起點，而本書是第一本將電腦知識、coding及Scratch這個程式有趣地融入故事中的漫畫，所以即使是對coding沒興趣的學生，也會產生「我想更了解coding」這樣的想法。

蘇文鈺 (成功大學資訊工程系 教授)

　　我是資工系老師，卻不覺得所有人都要來學程式，包含小孩子在內！如果你對計算機有興趣，也許先別急著去讀計算機概論。這是一本用比較簡單還加入圖解的書，方便你了解計算機領域裡的部分內容。如果你對於這些東西感到興趣，再開始接觸程式設計也不遲。我所能做的建議是，電腦是一個有趣的東西，不只是可以用來玩遊戲等娛樂，還可以幫助你做好很多事，在未來，幾乎每個人的生活都離不開電腦，即使只是用人家設計的應用軟體，能善用它總不是壞事，如果真的對電腦科學有興趣，這可是會讓人廢寢忘食，值得用一生去投入的喔！

本書常出現的單字

#coding　#bug　#debug

#Arduino　#Physical computing　#感應器　#輸出裝置

#網路安全　#駭（侵）（hacking）

#Scratch3.0　#角色　#舞台（背景）　#腳本

#偵測積木　#運算積木　#變數積木

#程式語言　#文字型程式語言　#Python

目 次

 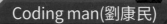

登場人物

Coding man(劉康民)

從某天開始獲得了特別能力的主角劉康民。
為了要守護人類世界，
和Debug一起前往Bug王國。

朱怡琳

康民的好朋友。
雖然被bug感染
而變成了高階Bug，
但是在Coding man的幫助之下
找回了人類的面貌。

蕾伊卡

Debug的特務，
也是Coding man可靠的援軍，
並且帶領著團隊，在Bug王國有著帥氣、傑出的表現。

X-Bug

Bug王國的第二領導人。
他的真面目已被揭露，
正是Debug創辦人的孫子——金煥希。

偵測Bug

由偵測積木活化生成的高階Bug，
不論是什麼東西，只要碰到他的身體，
就會改變物體的外觀。

運算Bug

由運算積木活化生成的高階Bug，
可以從胸口噴射
強烈的bug力。

變數Bug

由變數積木活化生成的高階Bug，
能夠自由的飛到
空中攻擊敵人。

Bug國王

Bug王國的領導者。其中一邊的翅膀就超過五公尺。
即使在Bug王國也不露出真面目的他，
真實身分正在慢慢的曝光。

 人物關係圖

朱哲政

文博士

蕾伊卡

智慧

南勳

動作機器人

音效機器人

事件機器人

外觀機器人

家人

同盟

朱怡琳

♡

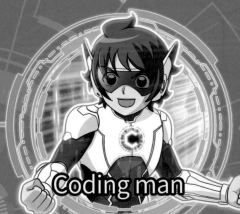
Coding man

敵對

朋友

宥彤

泰俊

景植

+

德熙

Coding man

偶然獲得coding力的小學生劉康民，
為了人類世界成為真正的英雄。

同盟

敵對

Debug

為了消滅Bug王國而誕生的祕密組織，
因為Bug王國侵略人類世界而公諸於世。

敵對

Bug王國

Bug國王建立的Coding世界，是懷抱野心、想要
侵占人類世界的集團。Bug王國一切的思考與系
統都倚賴coding來運作。

X-Bug

手下

Bug國王

手下

高階Bug

控制Bug

動作Bug

外觀Bug

音效Bug

事件Bug

變數Bug

運算Bug

偵測Bug

像素Bug

手下

手下

小囉嘍Bug

某天，平凡的小學生劉康民，
突然能看到程式語言。
康民為了人類世界的安全，
決心成為Coding man。
另一邊，Bug王國的攻擊越來越猛烈，
Coding man和Debug同心協力
突襲Bug王國…

巨型高階合體Bug

無法預測結局的決戰中，
登場的新型高階Bug，這次活化了什麼功能，
在等著Coding man呢？

劉康民離開人類世界之後

我的兒子，康民…

應該沒事吧？

嘿嘿～媽媽，我還要吃飯。

好想念啊！

耶～

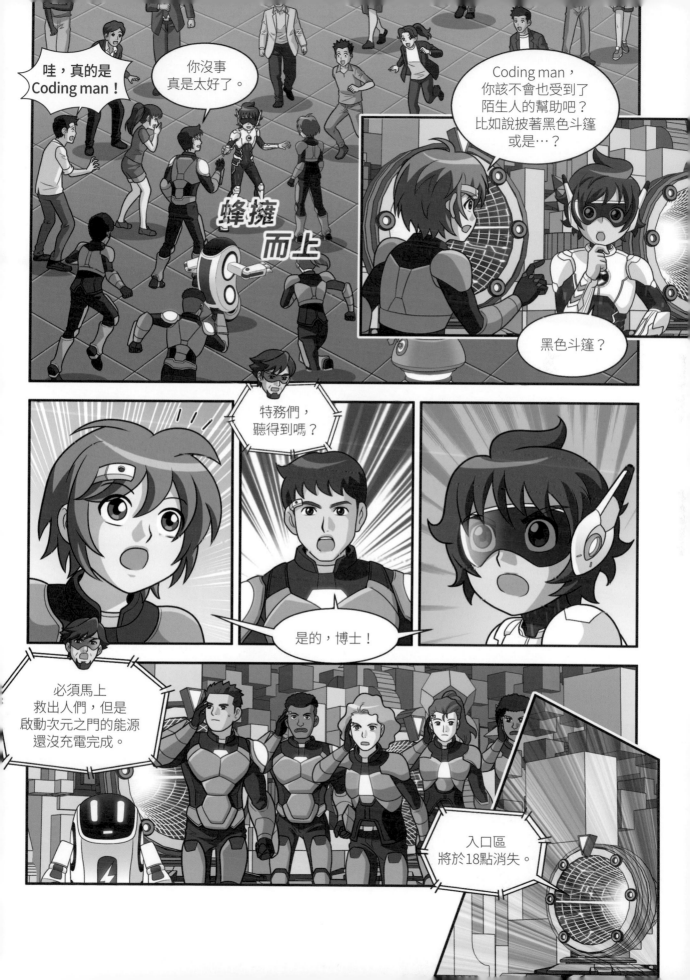

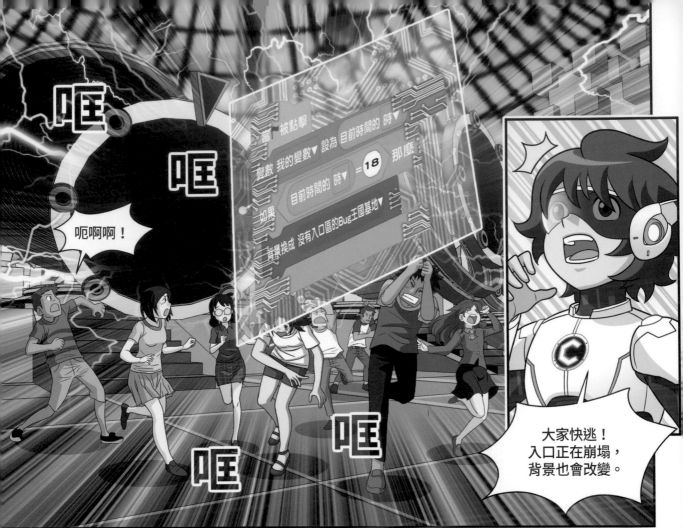

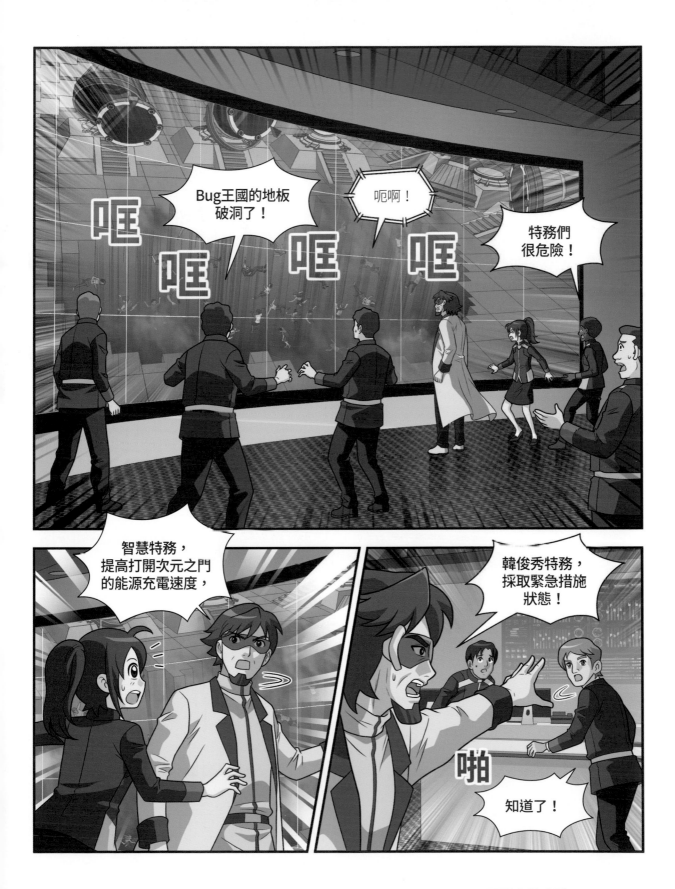

請怡琳找出人類會掉到什麼地方！

那個…不知道從何時開始就沒看到怡琳小姐了。

怡琳！怡琳在哪裡？

你說什麼？為什麼現在才報告？

那個…

你們是？

大家好～我們是康民和怡琳的朋友。

噔～

文博士，請別激動，越是這種時候越要冷靜。

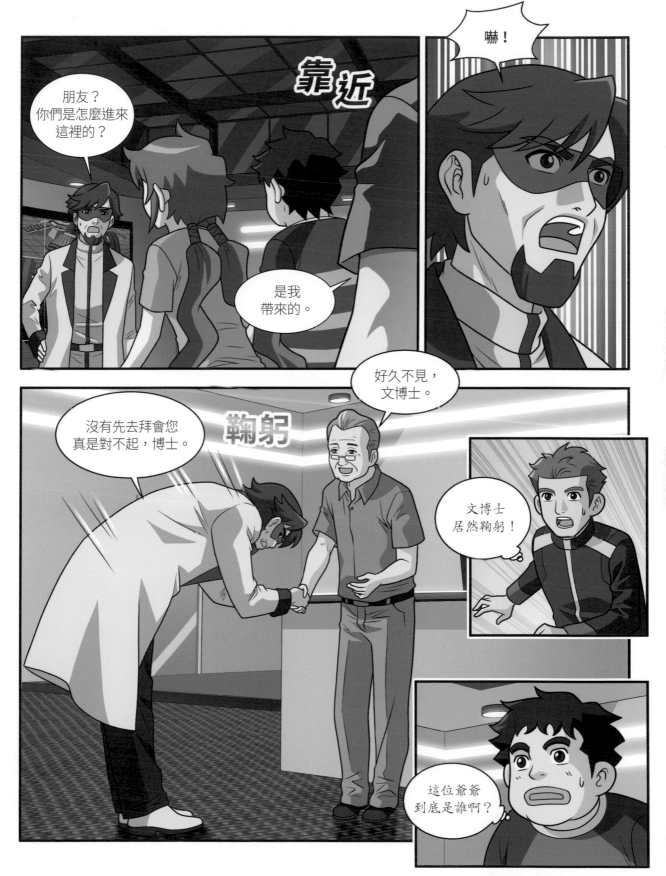

你們看，不覺得那張照片裡的男人很像爺爺嗎？

什麼？

向特務們介紹一下，這位是Debug的創辦人金宇民博士。

Debug的創辦人？

抱歉在大家忙得暈頭轉向時過來，但這是跟我孫子有關的事情。

孫子？

詳細的情況之後再說。

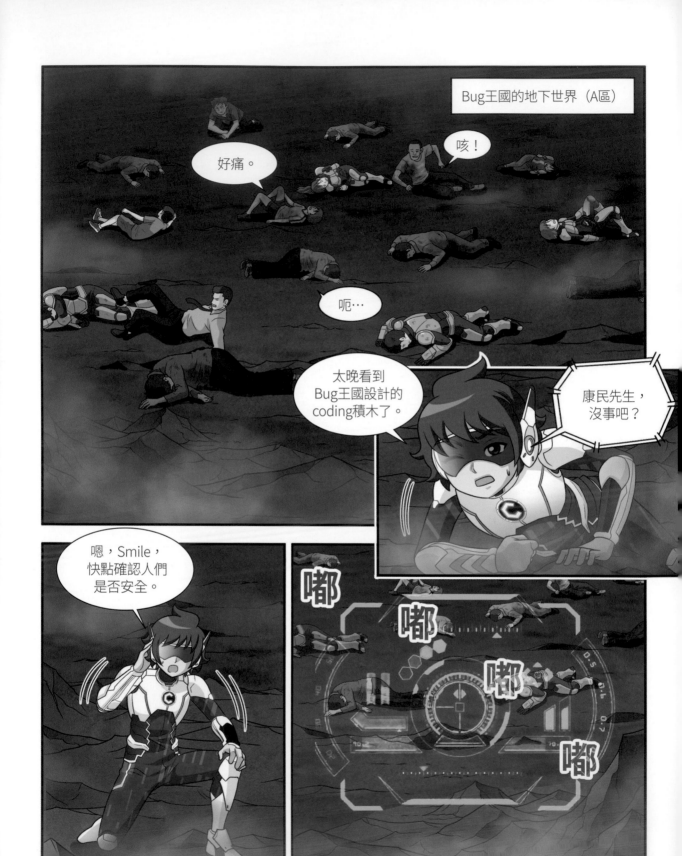

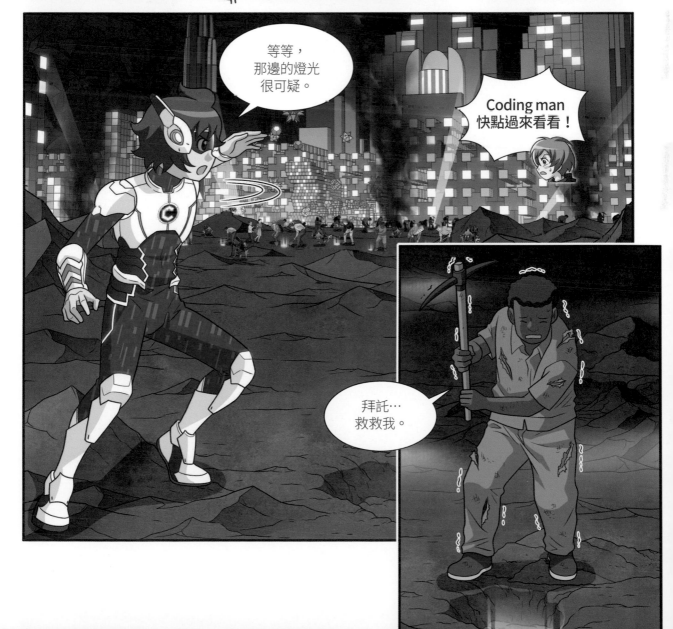

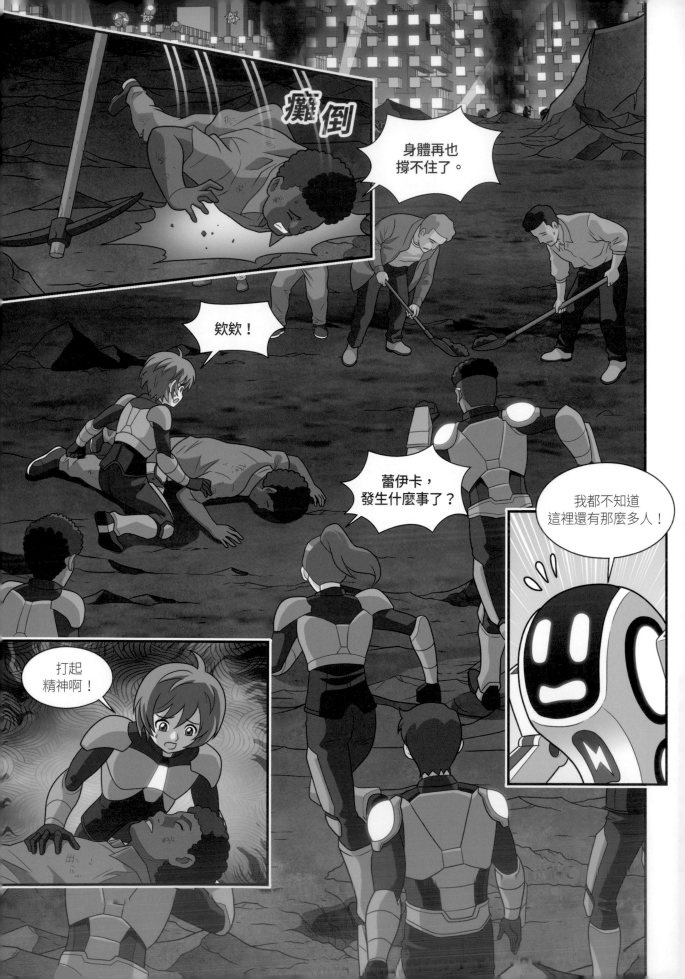

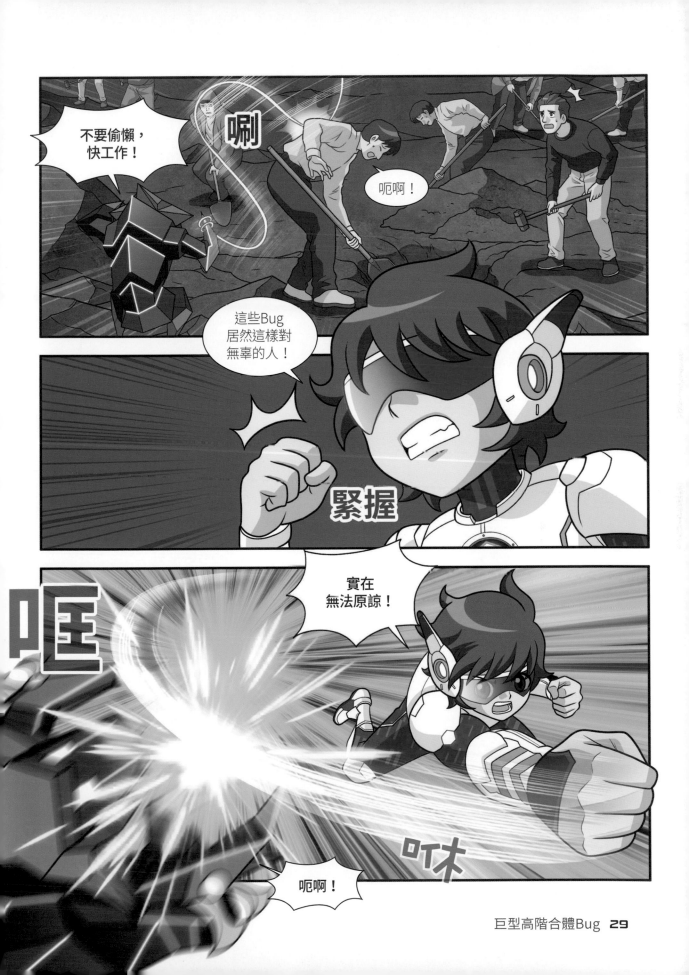

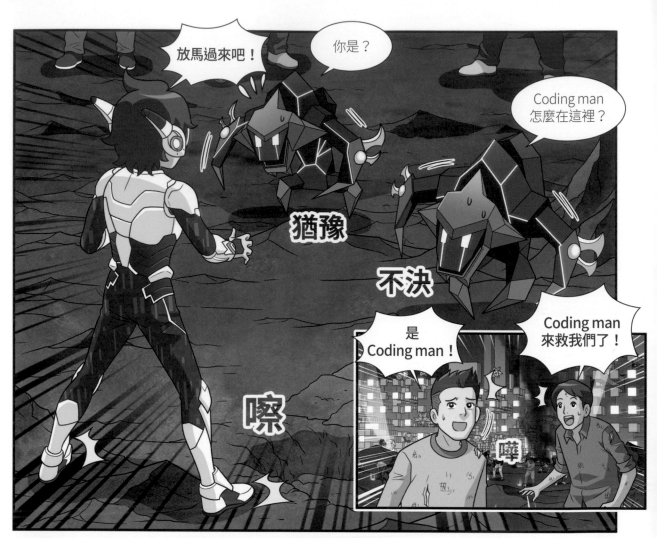

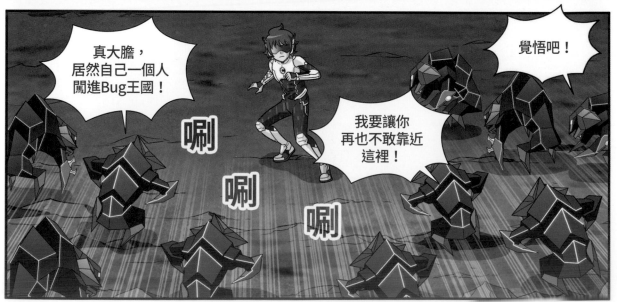

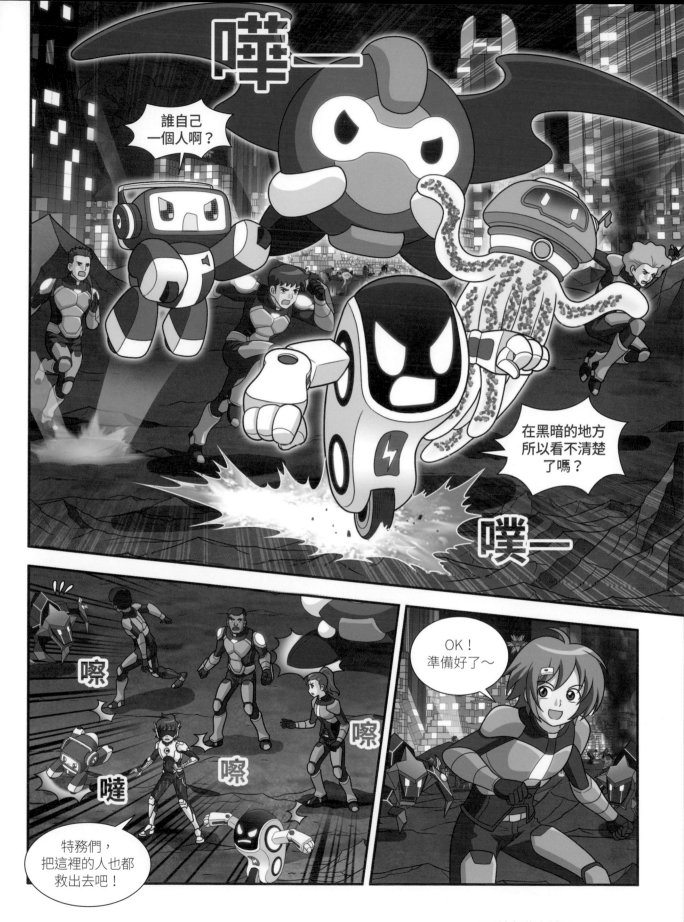

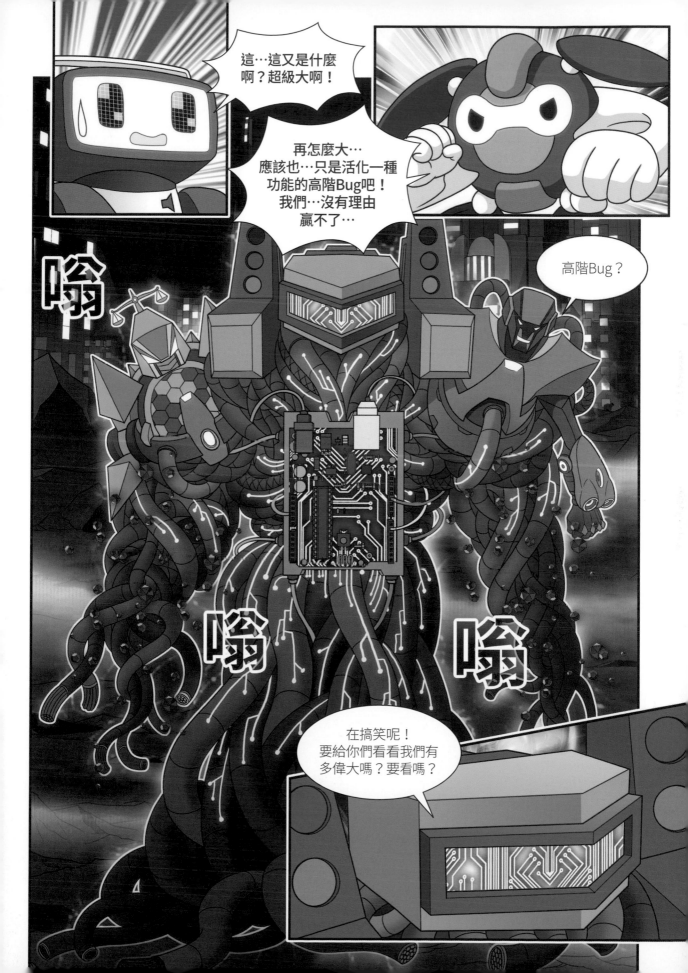

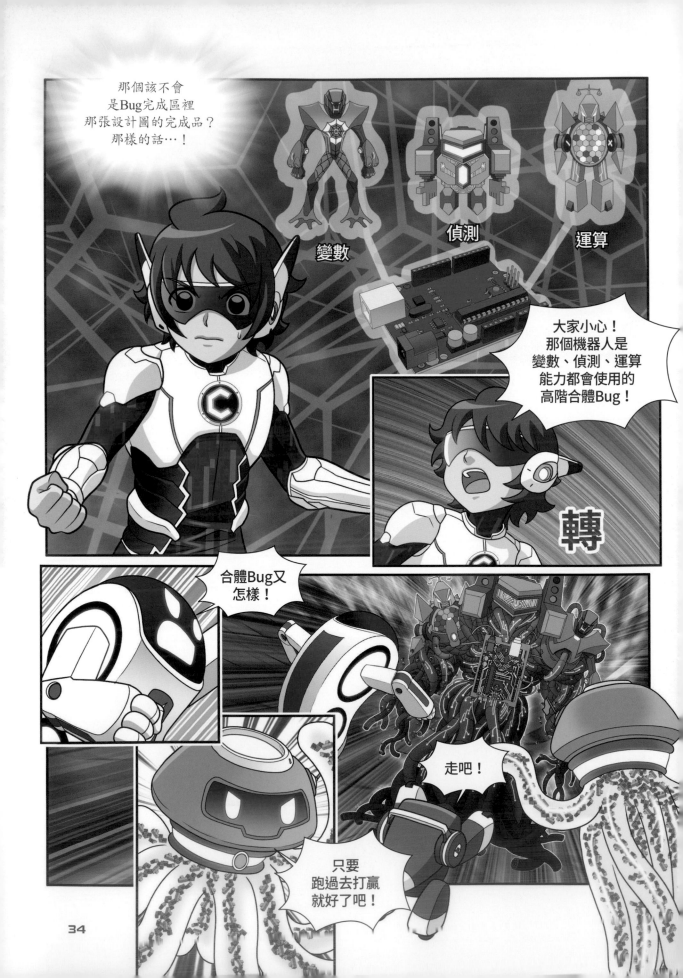

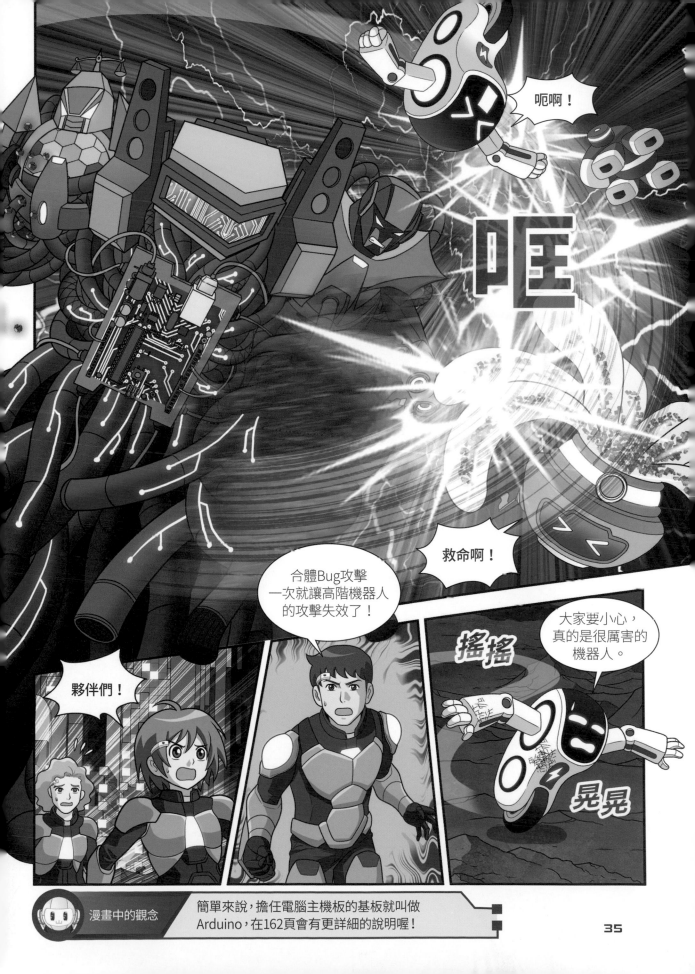

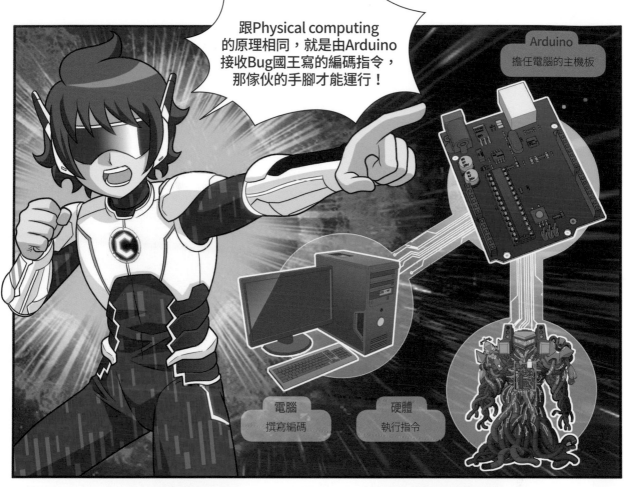

跟Physical computing的原理相同，就是由Arduino接收Bug國王寫的編碼指令，那傢伙的手腳才能運行！

Arduino
擔任電腦的主機板

電腦
撰寫編碼

硬體
執行指令

這麼說的話，Bug國王正在監控現在的狀況！

果然不簡單。

漫畫中的觀念

利用Arduino中各種感應器和輸出裝置操縱硬體，就是Physical computing，在163頁會有更詳細的說明喔！

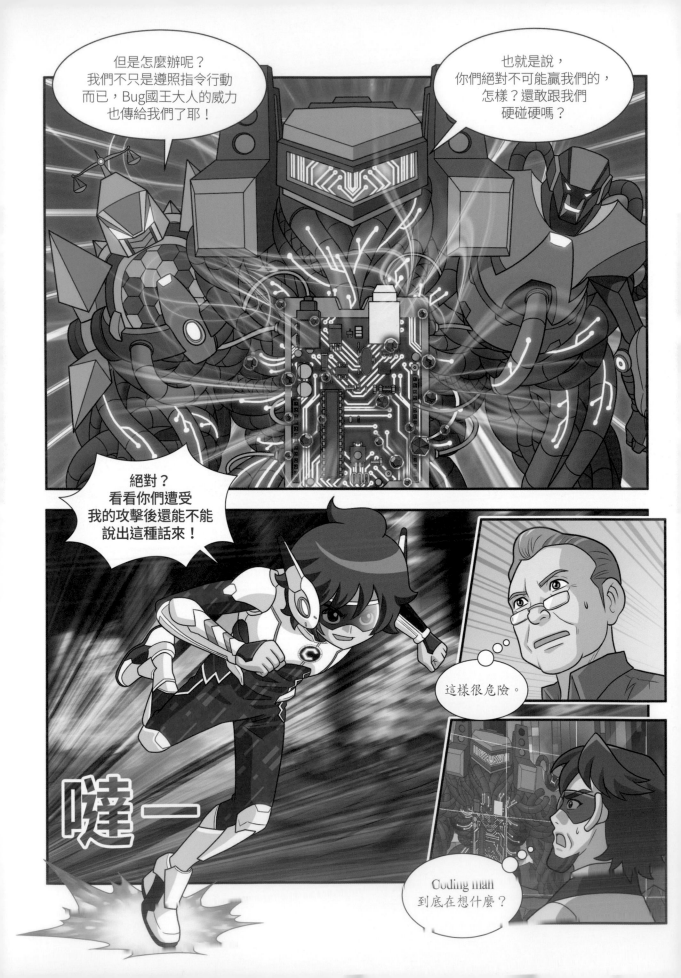

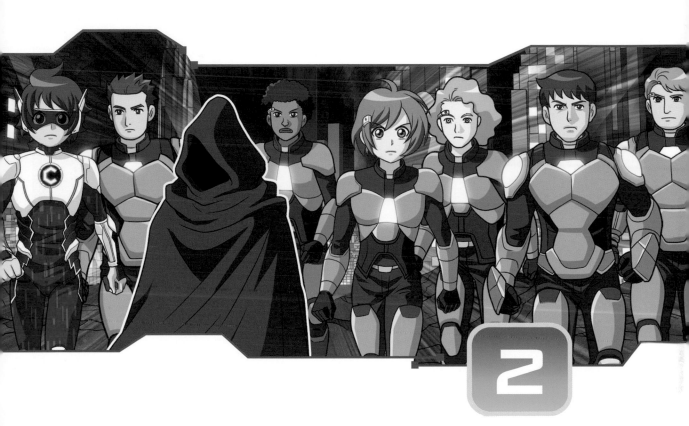

黑色斗篷的真面目

「別再草率進攻了！」
在進退兩難的情況下，黑色斗篷再度現身，
現出你的真面目吧！

Debug總部

發生什麼事了嗎？

咇嗦

咇嗦

請出示特務證。

大家好！
我是超貼身採訪頻道的吳德熙。

嚓

我現在人就在Debug總部前面！

為什麼要去那裡？

Bug又出現了嗎？

去Debug總部的話能見到Coding man嗎？

真好～我下次也要去！

不久前，電視上不是報導Debug跟Coding man聯手合作了嗎～

這次是史上最初，擁有最多訂閱者的Coding man專門影片創作者，我吳德熙為拍攝取材直接來到了Debug總部。

鞠躬

你們好！

妳…妳好。

有什麼事嗎？

我是人氣部落客，我叫吳德熙。

首先，請先跟我們的訂閱者打聲招呼吧？

那個人是Debug特務？

長得真帥！
♥·♥

同意！
吳德熙加油！

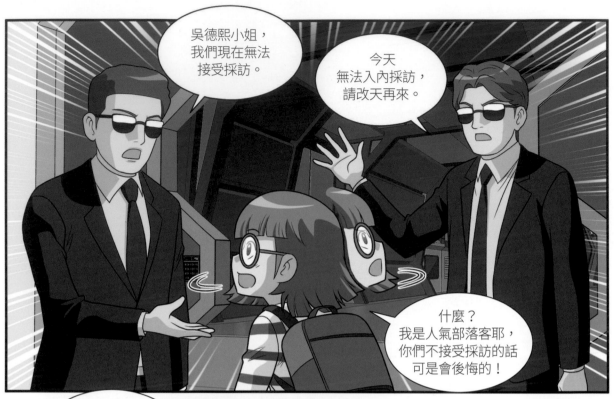

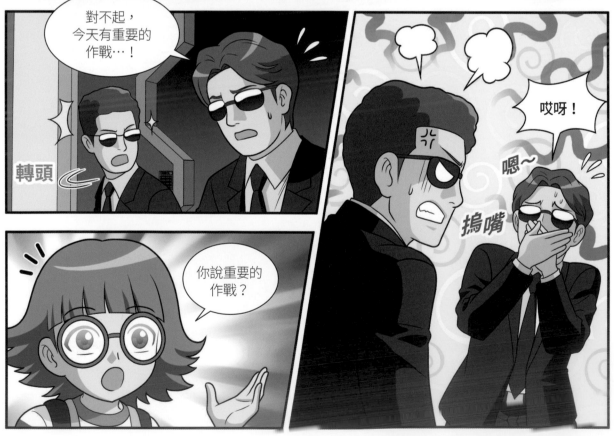

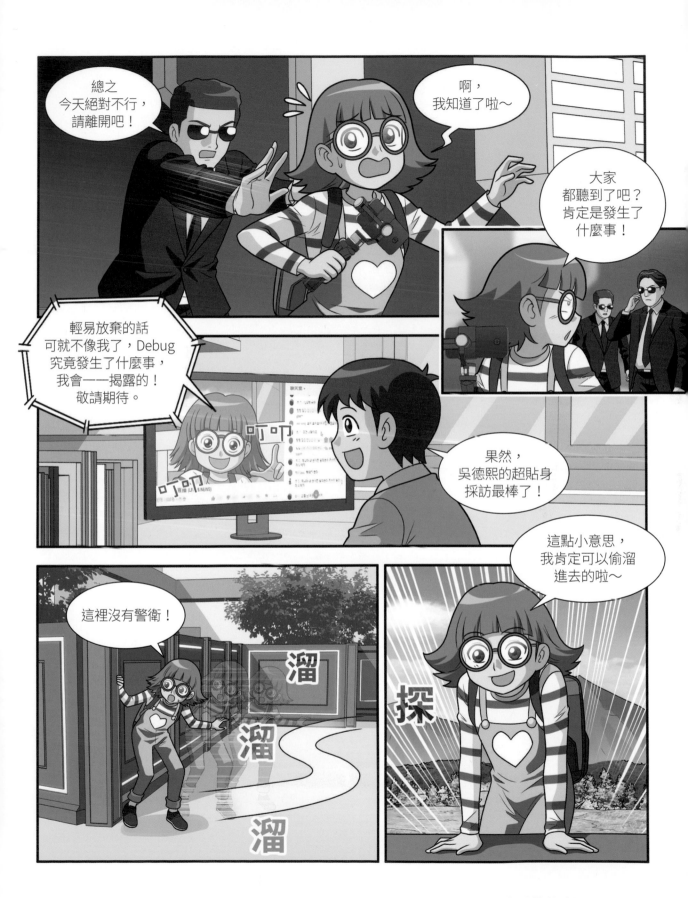

成功了！

！

滴 滴 滴

圍牆上發現像人類的物體，將確認身分。

嗡

怎麼辦！

呼，又不是只有親自進去才能掌握消息。

啾～

呃啊！

咚

碰

再找找其他辦法吧～

大家久等了吧？

漫畫中的觀念　為了保護珍貴的個人資料，請認識一下網路安全守則吧！

現在正在連接
Debug的伺服器！

德熙大大，妳的臉怎麼啦？

跟Debug特務打架了嗎？

所以可以看到
Coding man嗎？

是*駭進去了嗎？
那不是違法嗎？

Debug的話，網路一定會徹
底保安的，還是放棄吧！

果然，
以我的實力
連伺服器都
連不上。

• • •

在那裡！

居然想駭進
我們的伺服器！

噠
噠
噠

呃啊！
居然這麼快就找到
我試圖駭進伺服器
的地方了？

站住！

德熙大大，
注意安全。

噠
噠
噠 噠

噠 噠 噠 噠

*駭（侵）(hacking)：強行入侵別人的電腦系統，將數據和程式刪除或破壞
　　的行為。

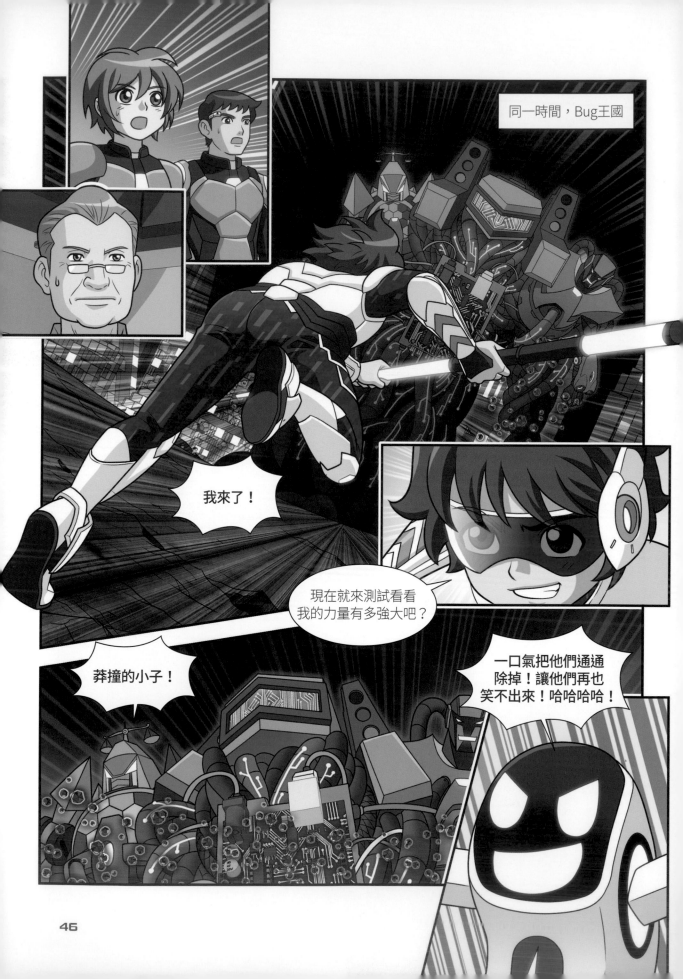

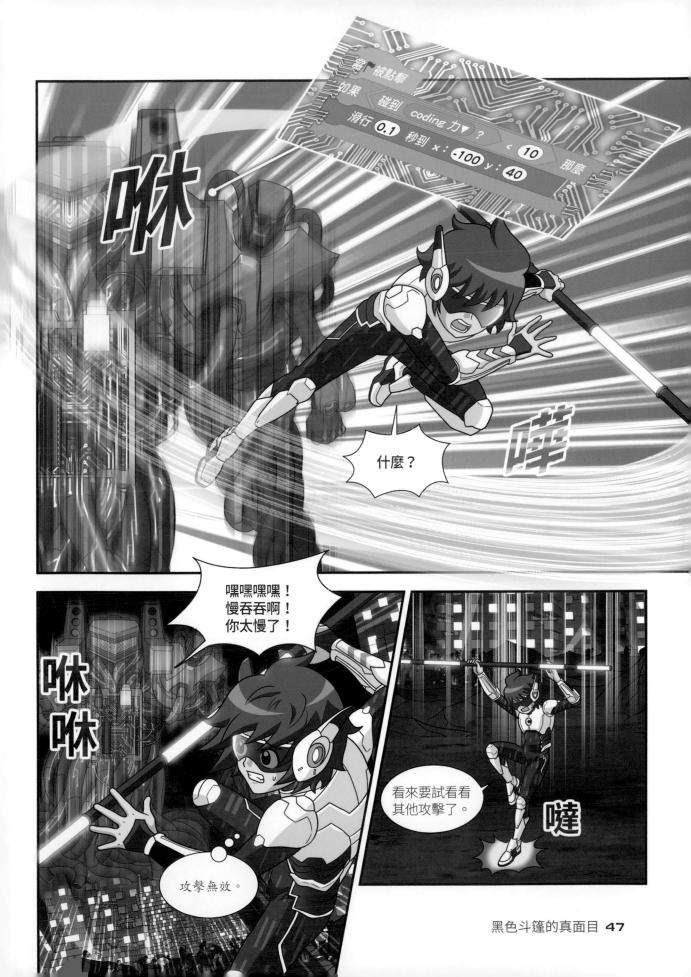

現在就嚇倒還太早！

用其他外觀加速行動吧！

咻一

當 ⚑ 被點擊
重複無限次
造型換成下一個
等待 0.1 秒
定位到 隨機 ▼ 位置

咻

咻

咻

當 ⚑ 被點擊
重複無限次
造型換成下一個
等待 0.1 秒
定位到 隨機 ▼ 位置

是的，
Bug國王大人，
馬上改變樣貌
瞬間移動！

哐一

呃！

嚐嚐看
我們的威力吧！

48

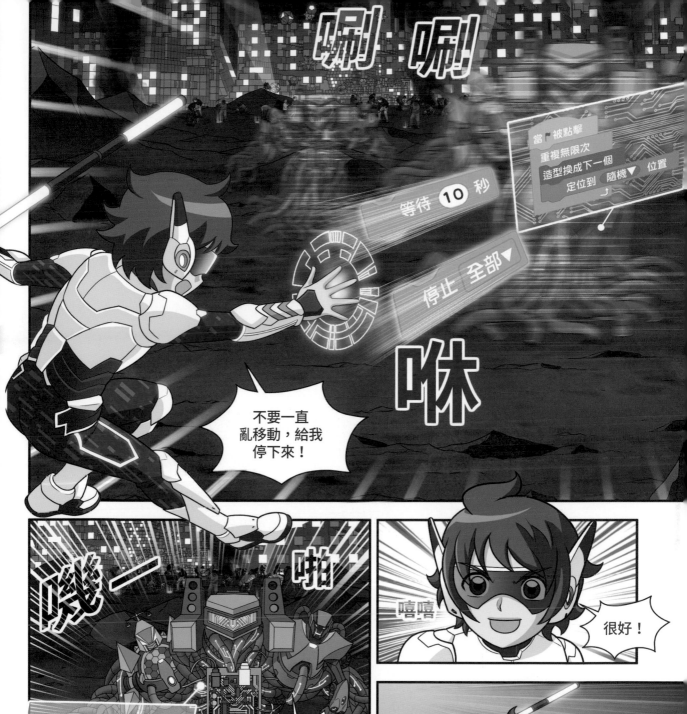

唰唰

當 ▶ 被點擊
重複無限次
造型換成下一個
定位到 隨機 ▼ 位置

等待 10 秒

停止 全部 ▼

咻

不要一直
亂移動,給我
停下來!

嘰——

啪

嘻嘻

很好!

當 ▶ 被點擊
重複無限次
造型換成下一個
等待 10 秒
定位到 隨機 ▼ 位置
停止 全部 ▼

為什麼
突然停止了?

嗶

這次你們
躲不掉了!

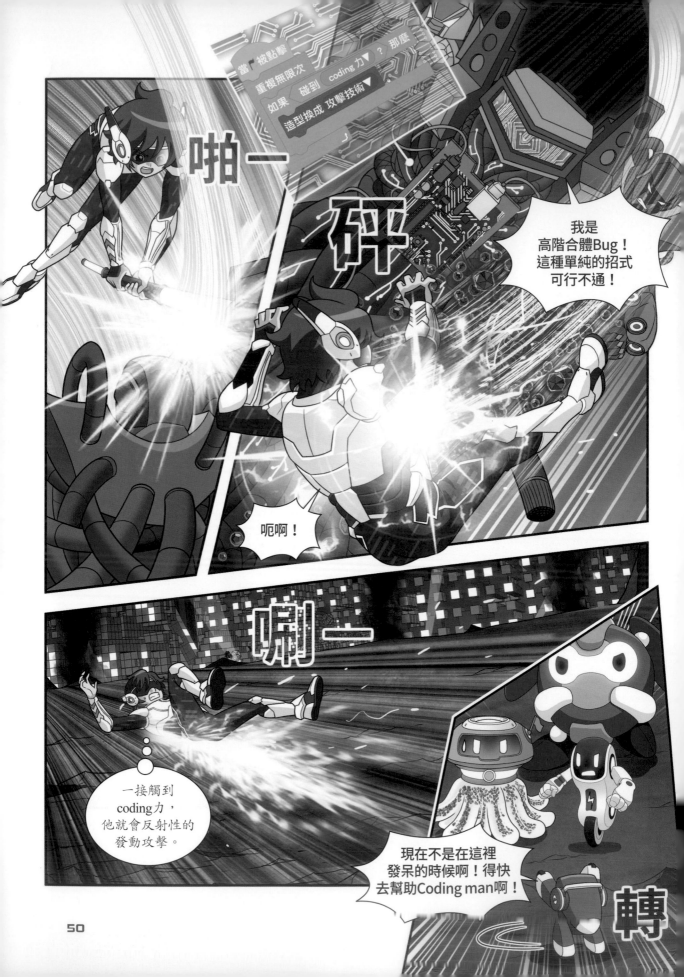

啪—

砰

當「被點擊
重複無限次
如果 碰到 coding力▼ ? 那麼
造型換成 攻擊技術▼

我是
高階合體Bug！
這種單純的招式
可行不通！

呃啊！

唰—

一接觸到
coding力，
他就會反射性的
發動攻擊。

現在不是在這裡
發呆的時候啊！得快
去幫助Coding man啊！

轉

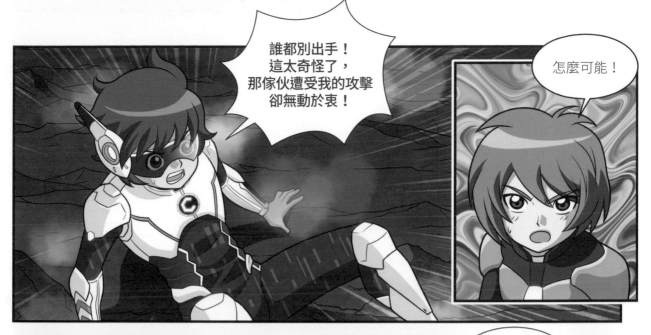

誰都別出手！
這太奇怪了，
那傢伙遭受我的攻擊
卻無動於衷！

怎麼可能！

現在
知道我的威力
有多強大了吧？

再這樣下去，
我們該不會永遠被
關在這裡吧？

分析得很正確，
Coding man，現在開始
得改變作戰方式才行。

出現

黑色斗篷的真面目 **51**

什麼？

如果是 Coding man的話，應該可以看到合體Bug的所有編碼啊！

現在的攻擊太莽撞了。

是誰？

該不會又是其他的Bug吧？

他知道我看得到積木，到底是誰？

飄揚

我不再隱藏身分了。

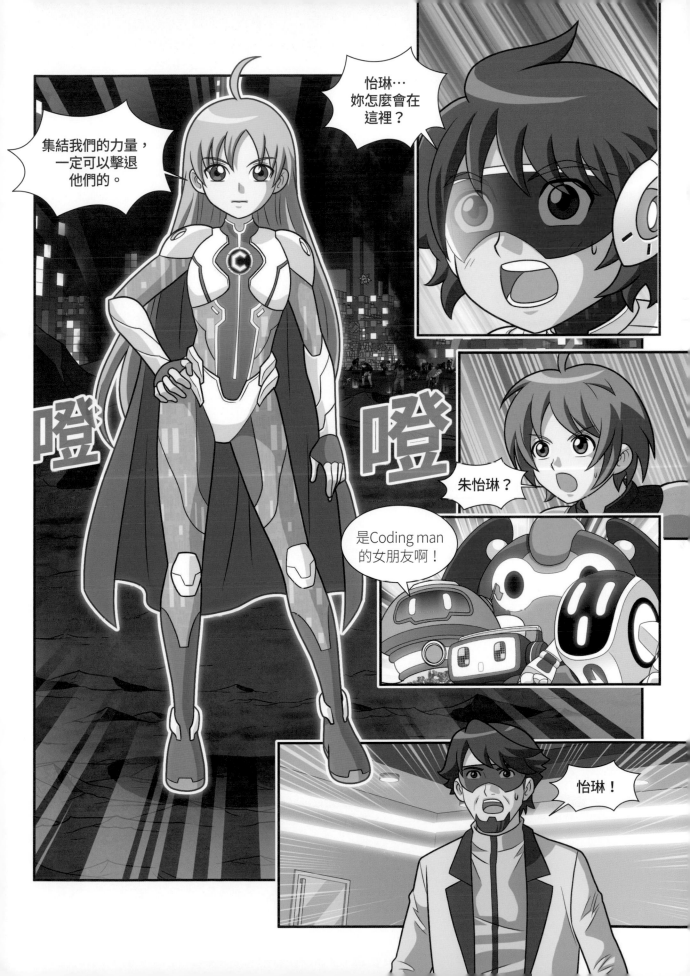

幫助我們的黑色斗篷，居然是怡琳小姐。

妳怎麼會來？我明明說過了！

以後再生氣～我們先對付合體Bug吧！

想要贏合體Bug的話，需要你們的力量，你們都會幫忙吧？

轉頭

嗯！

這是理所當然的啊！

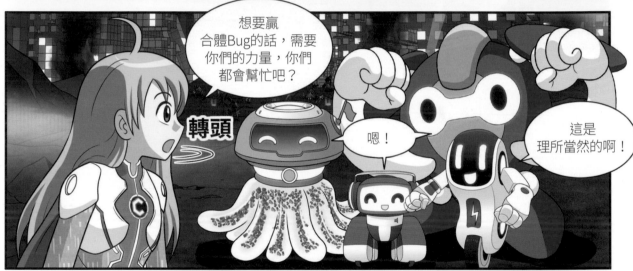

合體Bug遭受你強烈的攻擊卻完全沒受到損傷，我們必須找出原因。

對喔！

因為升級完成就大意了！

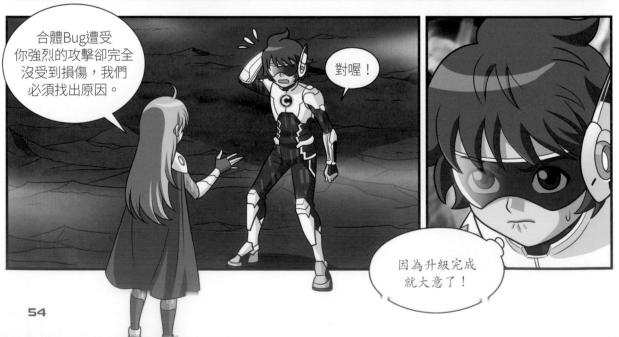

54

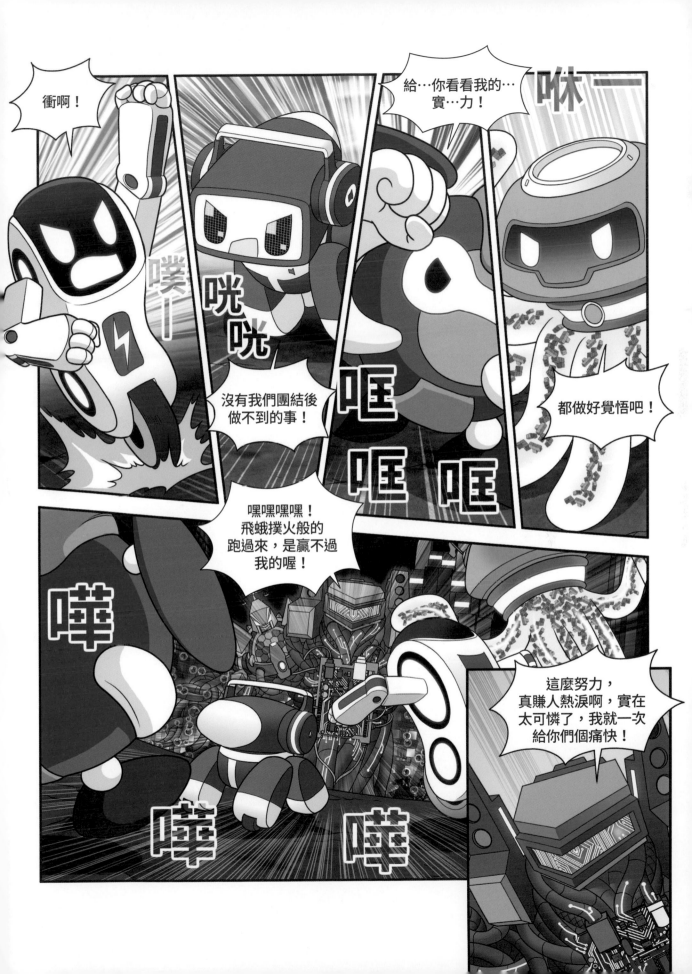

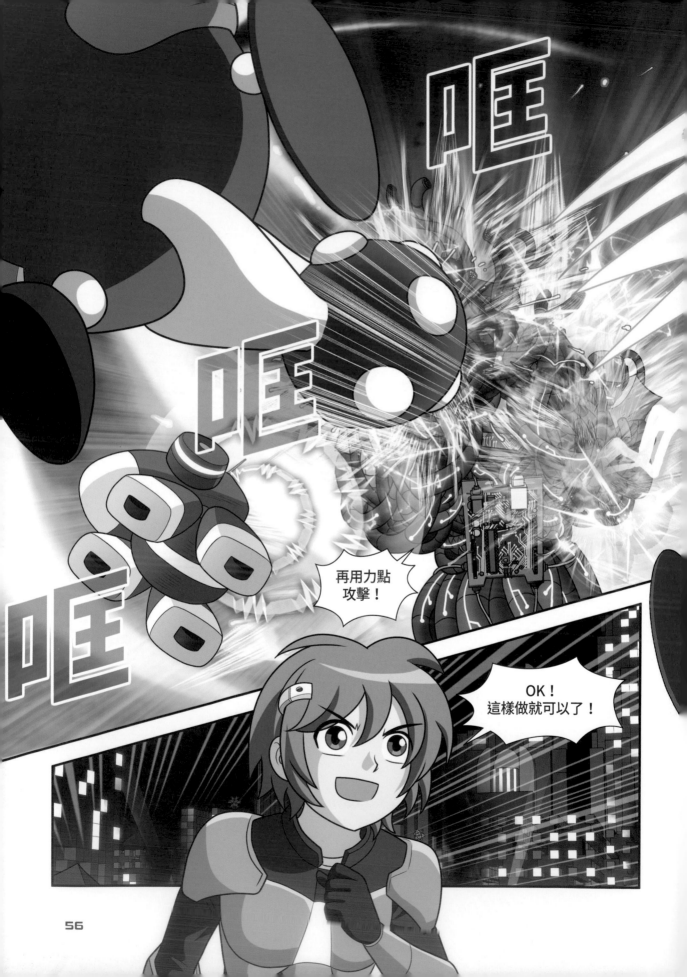

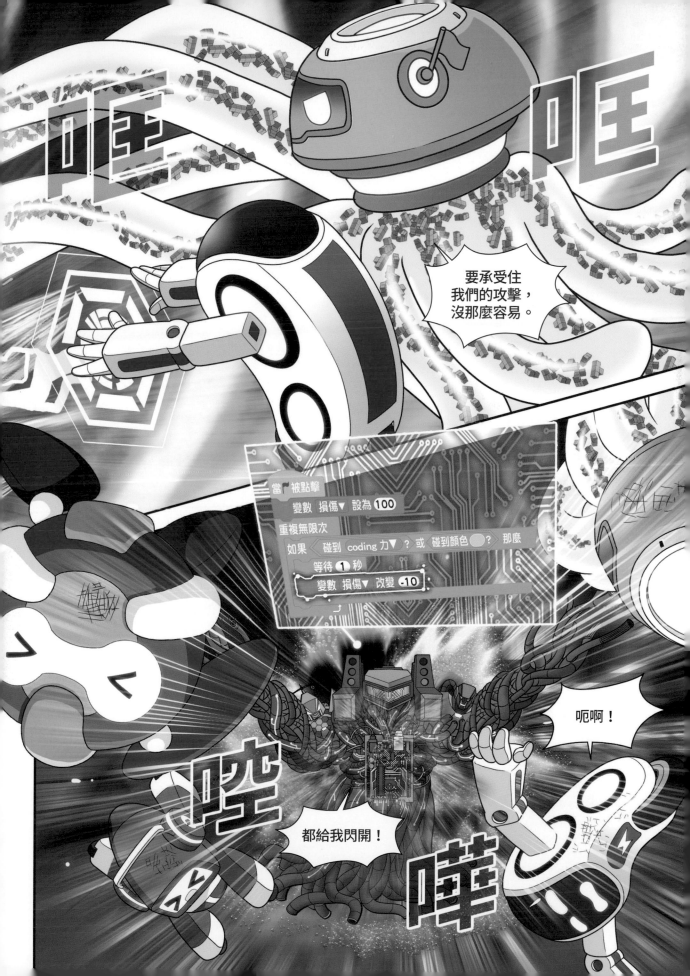

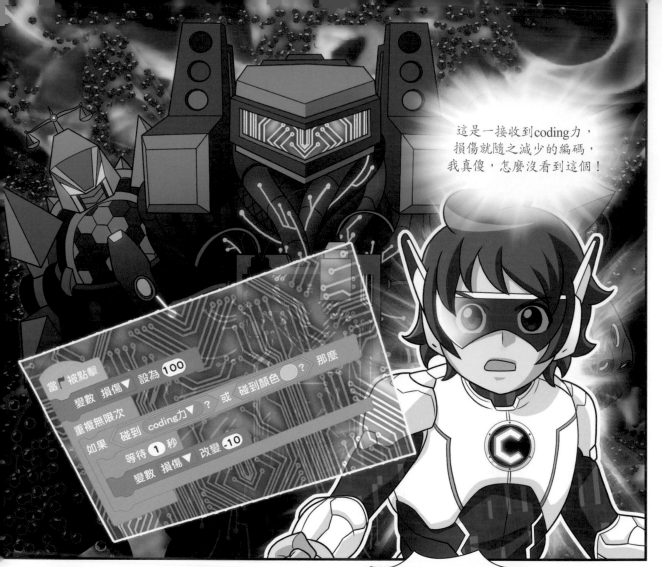

這是一接收到coding力，損傷就隨之減少的編碼，我真傻，怎麼沒看到這個！

當 ┌ 被點擊
變數 損傷▼ 設為 100
重複無限次
如果 碰到 coding力▼ ? 或 碰到顏色 ⬤ ? 那麼
等待 1 秒
變數 損傷▼ 改變 -10

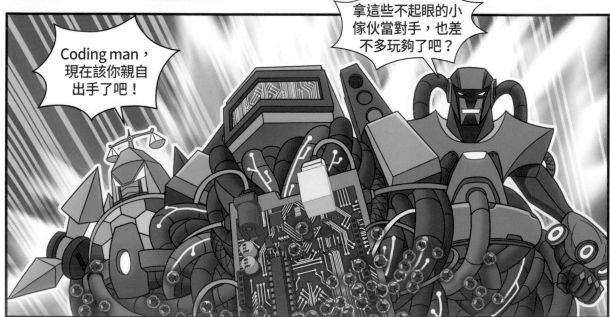

拿這些不起眼的小傢伙當對手，也差不多玩夠了吧？

Coding man，現在該你親自出手了吧！

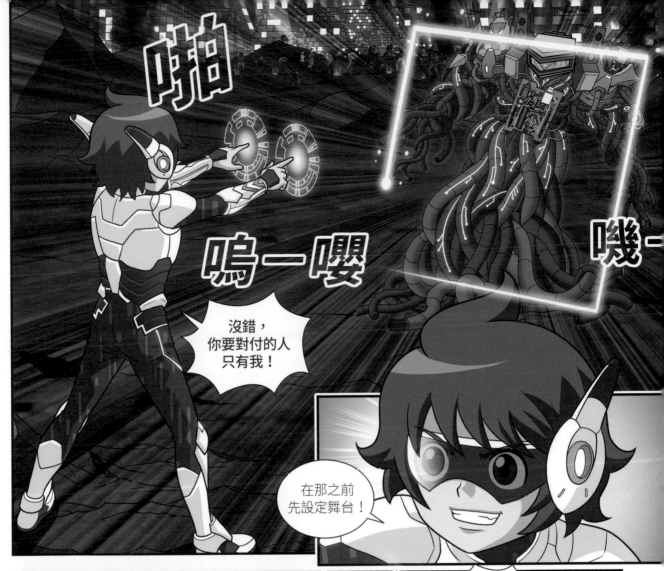

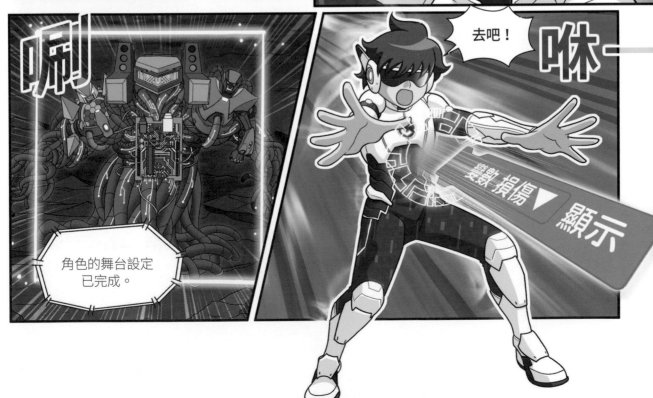

損傷　0

點擊

一般顯示

大型顯示

滑桿

你說
高階機器人是不
起眼的小傢伙？

嗚一嘰

損傷　50

損傷　52

嗚

咿

噠

噠

噠

再說一次看看！

咿

嘰

噠

噠

損傷　70

從高階機器人
那裡受到的損傷
數值，恢復成
正常耗損了！

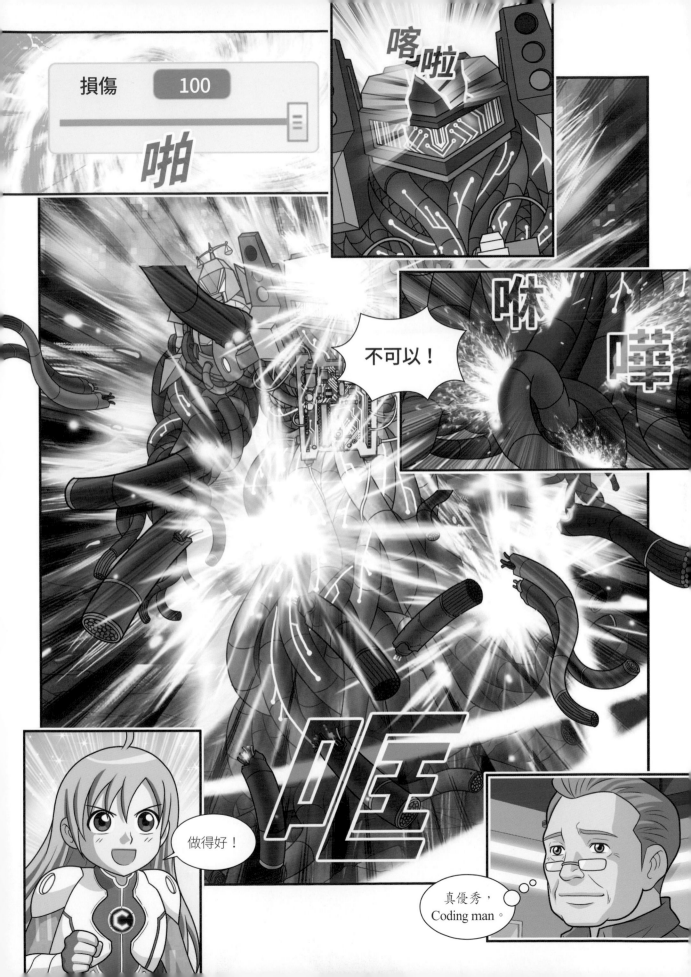

但是這裡有多危險，妳不是最清楚嘛！難道妳不相信我？

不是那樣的，這裡…還有我必須要做的事。

怡琳說的對，怡琳說我們要團結起來幫助Coding man。

幹嘛要對怡琳發火啊？傻小子！

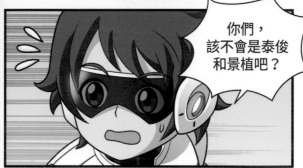

你們，該不會是泰俊和景植吧？

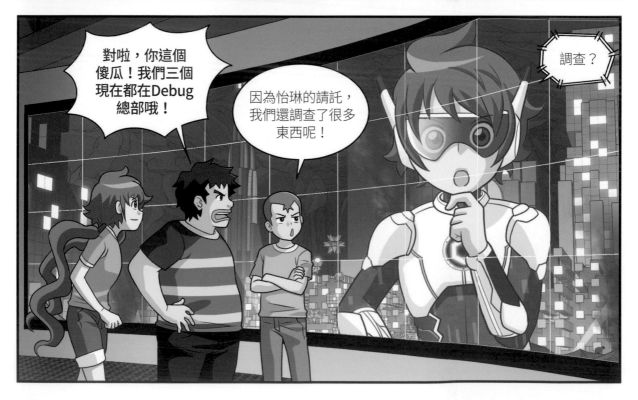

對啦，你這個傻瓜！我們三個現在都在Debug總部哦！

因為怡琳的請託，我們還調查了很多東西呢！

調查？

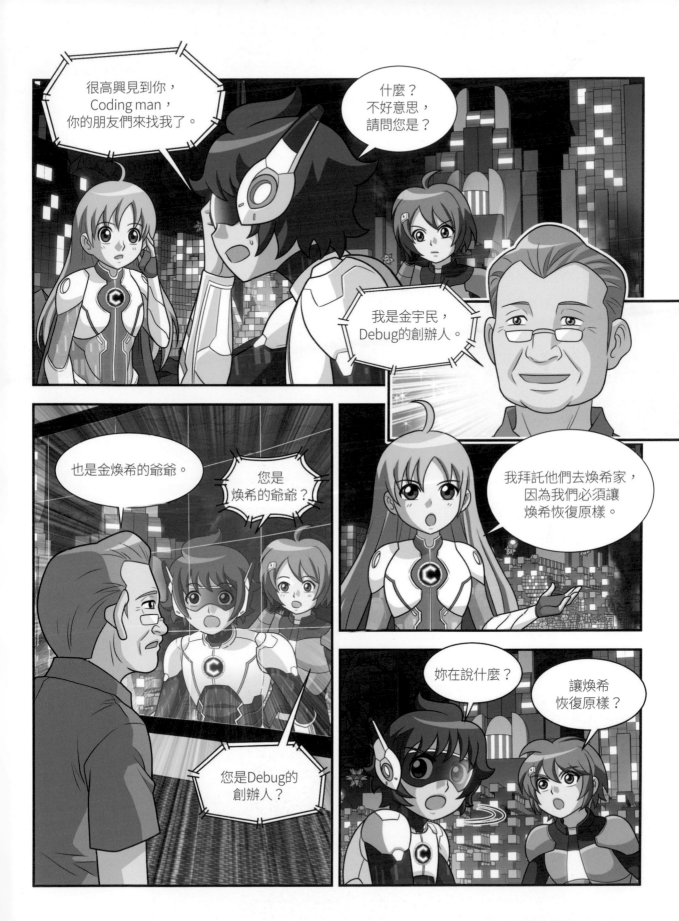

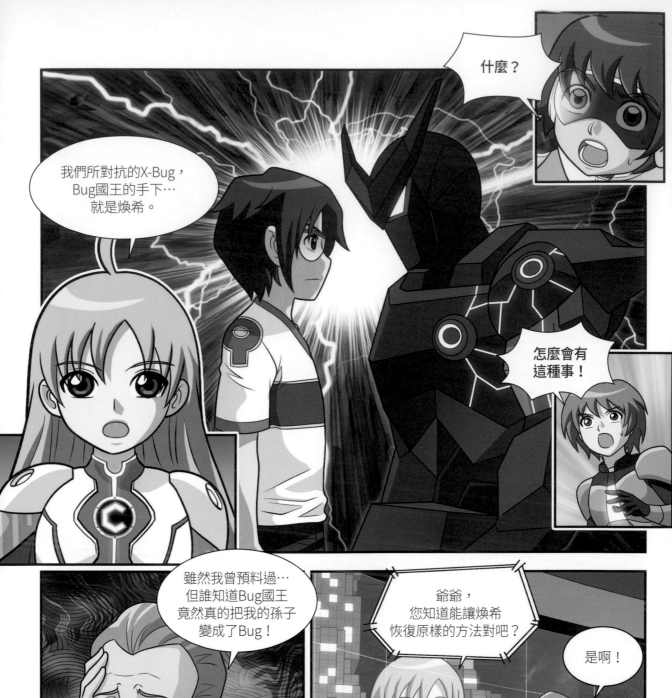

什麼？

我們所對抗的X-Bug，
Bug國王的手下…
就是煥希。

怎麼會有
這種事！

雖然我曾預料過…
但誰知道Bug國王
竟然真的把我的孫子
變成了Bug！

爺爺，
您知道能讓煥希
恢復原樣的方法對吧？

是啊！

只要煥希可以想起被bug感染前的記憶的話！

請別擔心！
不管發生什麼事，我都會讓煥希回到爺爺身邊。

謝謝你。

怡琳，我沒搞清楚狀況就對妳發火，真對不起，我們一起去救煥希吧！

嗯，Coding man。

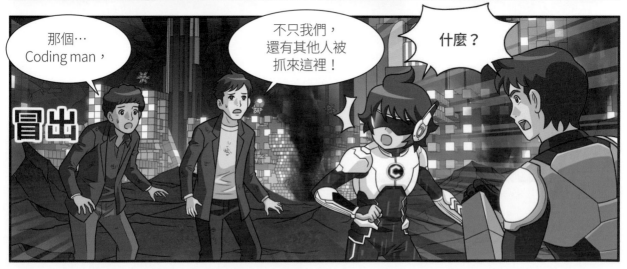

那個…Coding man，

不只我們，還有其他人被抓來這裡！

什麼？

冒出

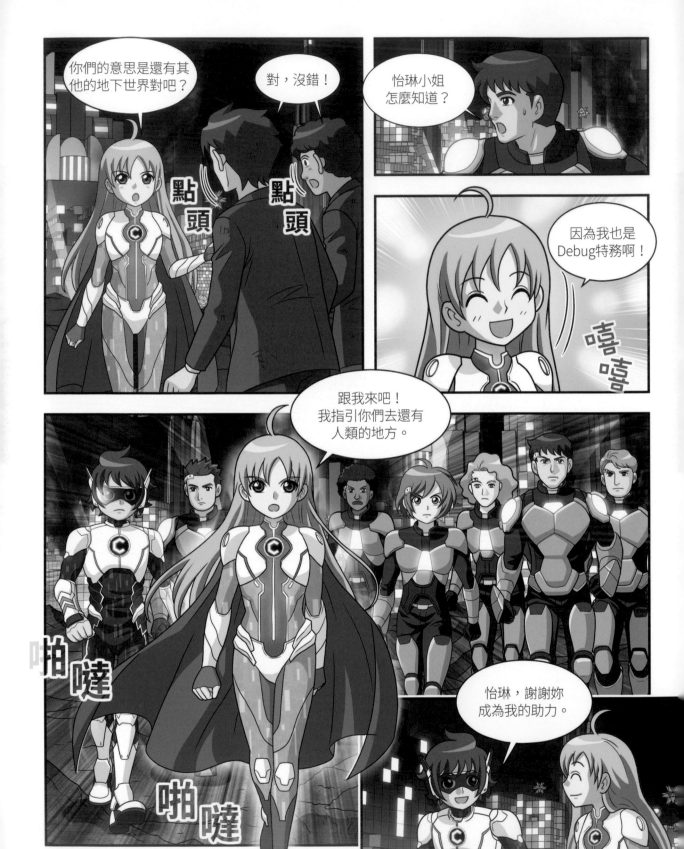

3

重　逢

哲政和怡琳終於再次重逢，
然而，哲政的狀態卻不太尋常。

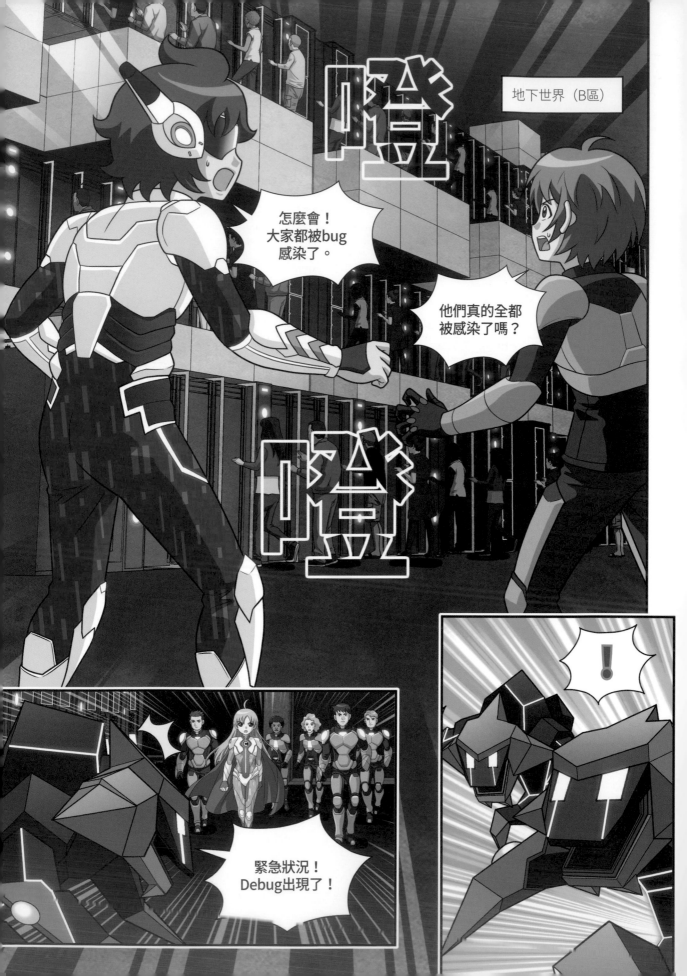

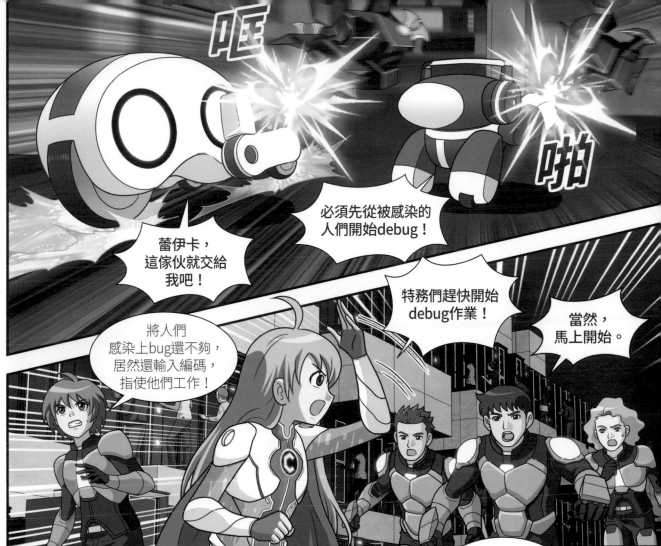

必須先從被感染的人們開始debug！

蕾伊卡，這傢伙就交給我吧！

特務們趕快開始debug作業！

當然，馬上開始。

將人們感染上bug還不夠，居然還輸入編碼，指使他們工作！

滴一滴一

噠噠

噠噠噠

在這裡的人們都很不容易debug。

噠

叮鈴

debug都完成了。

Coding man！你終於來救我了。

嗯，不用擔心了，我會把你帶回人類世界的。

你們兩個認識嗎？

是他告訴我入口區的存在，同時也是救我的恩人，這位朋友才是真正的英雄。

我只是做我該做的事而已。

顫抖

這感覺怎麼不太對勁？

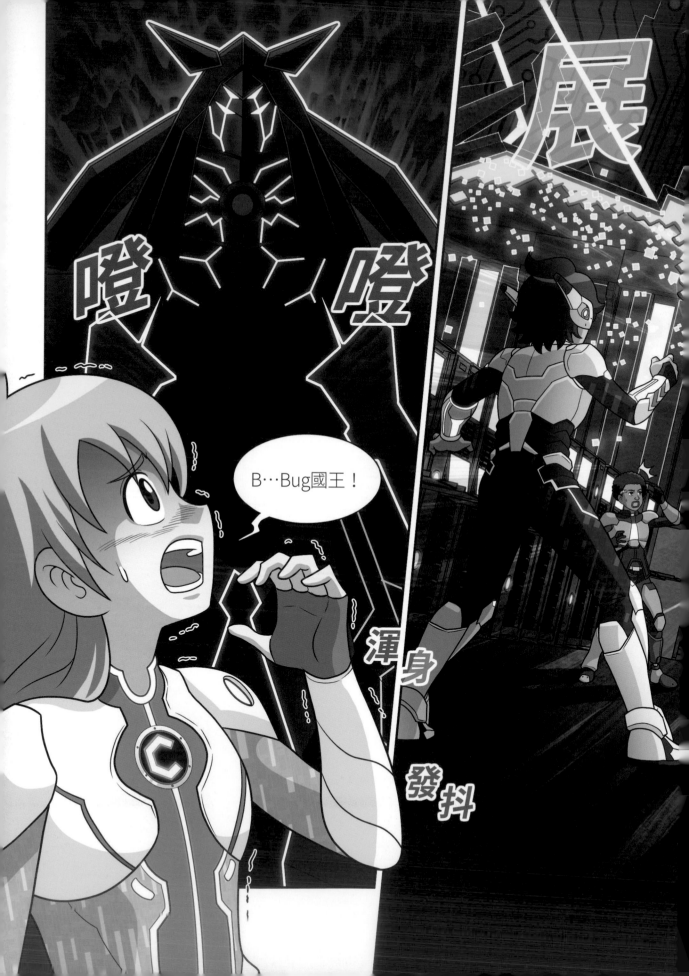

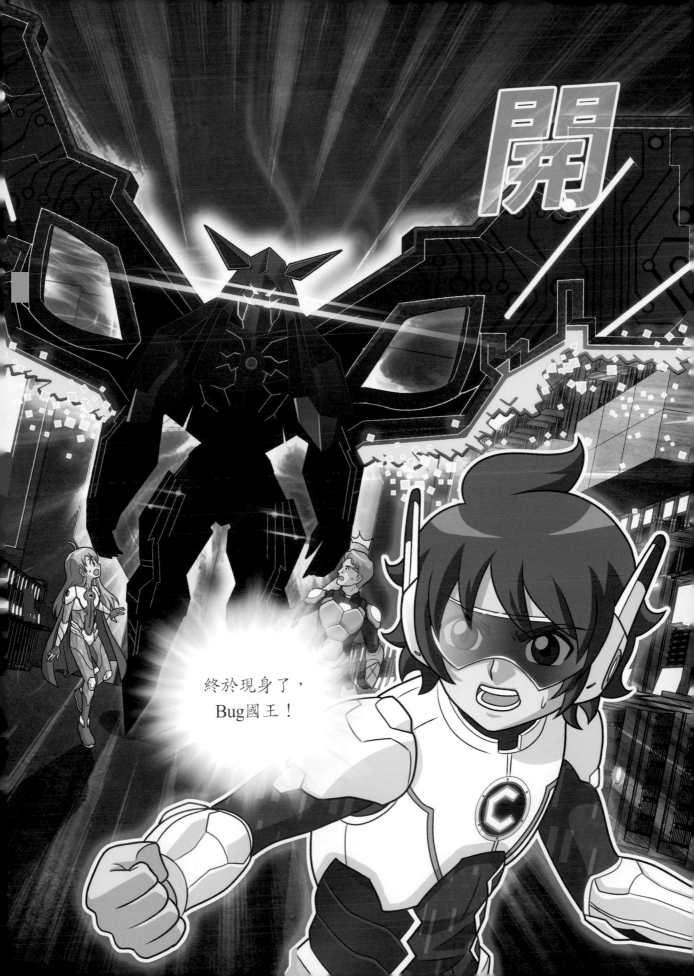

Bug國王先現身肯定有什麼理由！

他該不會把我們煥希給！

真的好巨大啊！

好、好可怕！

別…別擔心！我們還有Coding man不是嗎？

我們先回家吧？

好。

偷偷 摸摸

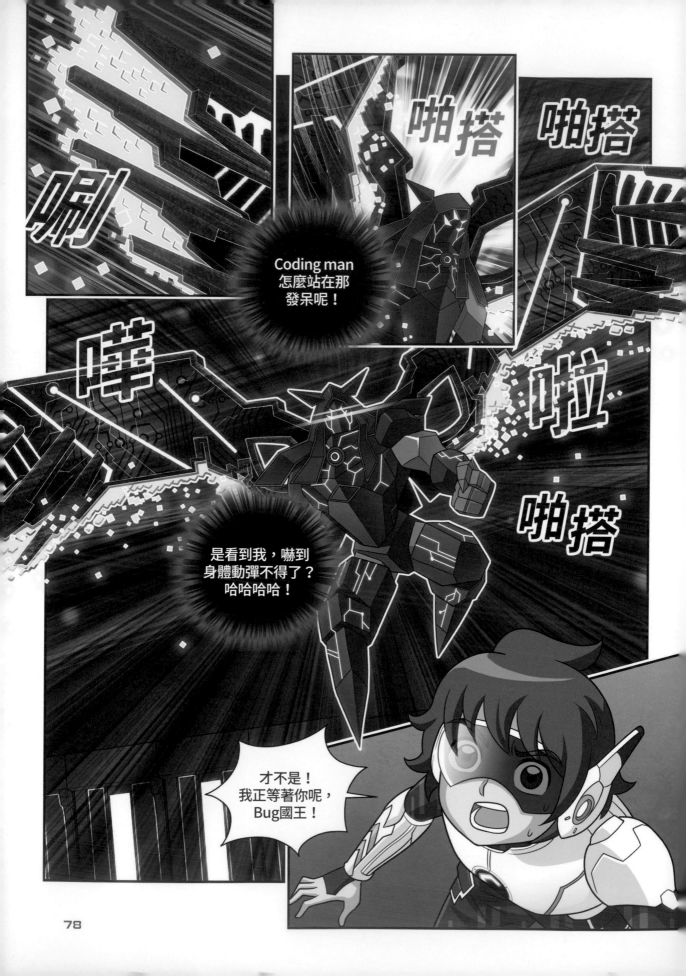

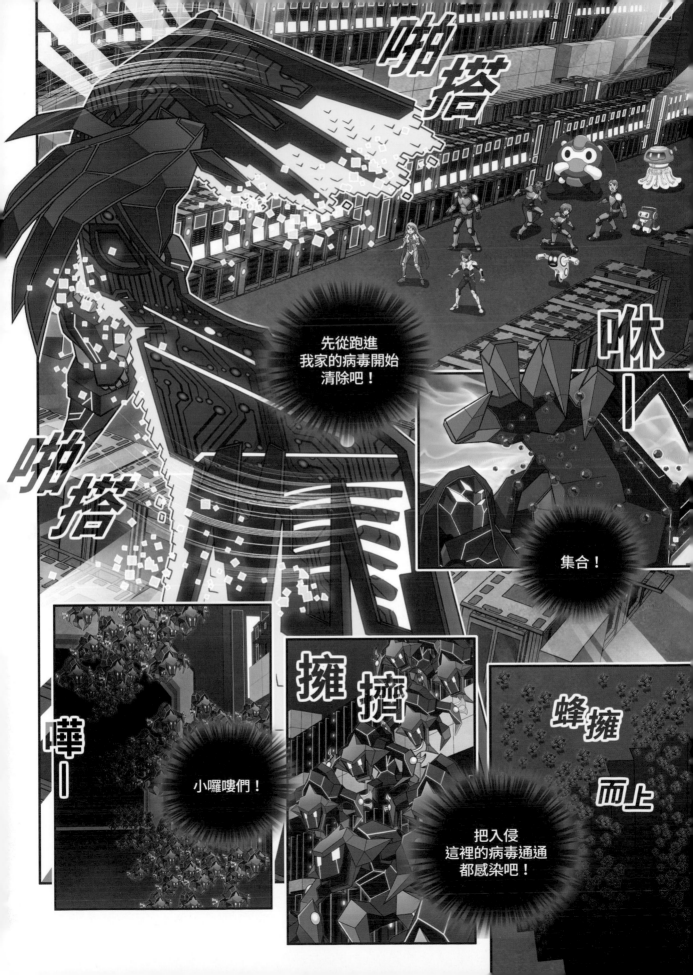

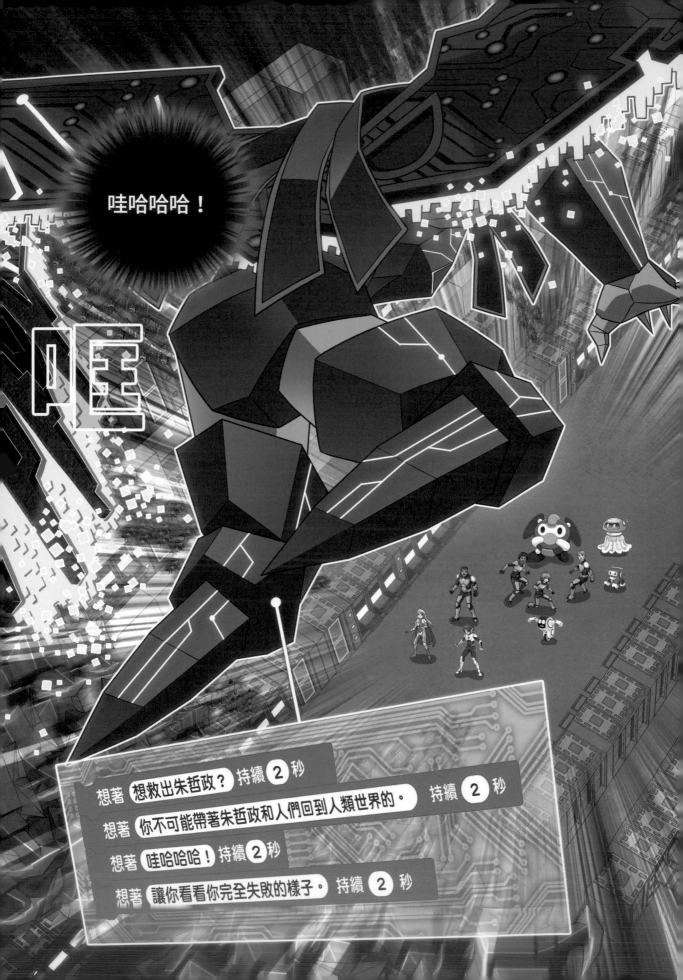

不久後，Debug總部

安～靜～

冒出

現在總算沒人
跟過來了吧？

要潛入
Debug總部
果然不容易，

雖然目前
已經嘗試了大家
推薦的各種方法，
但全都失敗了。

左顧

右盼

唉，那我們不能
知道Debug的戰略
是什麼了嗎？

真可惜QQ

就是這個了！

那麼假扮成其他人溜進去怎麼樣？送餐點或是送花之類的外送員？

叮咚

應該沒有人會再進出Debug了。

安～靜

披薩外送來了。

誰啊？

請問是誰下的訂單？

披薩外送？我沒聽說啊！

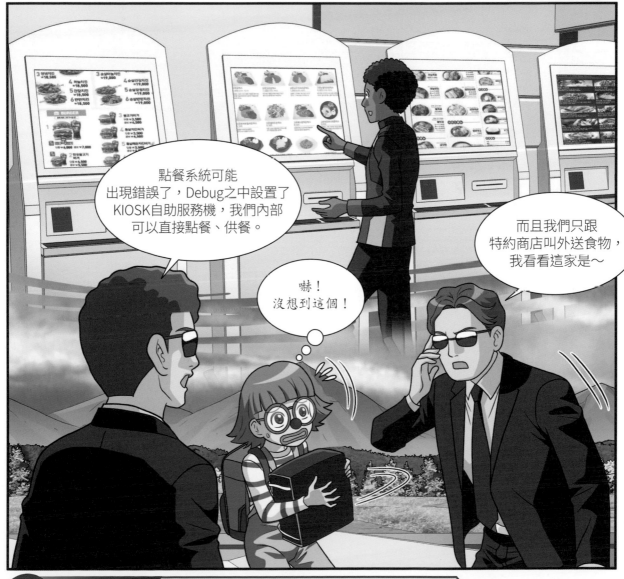

等等，
這個人不是剛剛逃跑的
部落客嗎？

對耶！
居然又打算
來騙我們！

不…不是。

我只是因為…（喜歡）
Coding man（的訂閱
者們）…指使我…

偷偷 摸摸

Coding man
指使的？早說嘛！

同行者請入場。

雖然不知道
是怎麼一回事，
但我終於成功
進入Debug了！

嚇！吳德熙好厲害！

德熙姊姊加油！

期待你的消息♥

重 逢

沒時間了！

呼

爸爸。

呼

呼

怡琳，
沒事吧？

嗯。

康民先生，
我看到樓梯中間，至少
10公尺左右的距離外，
有另外一間房間。

這個樓梯到底延伸
到什麼地方啊？

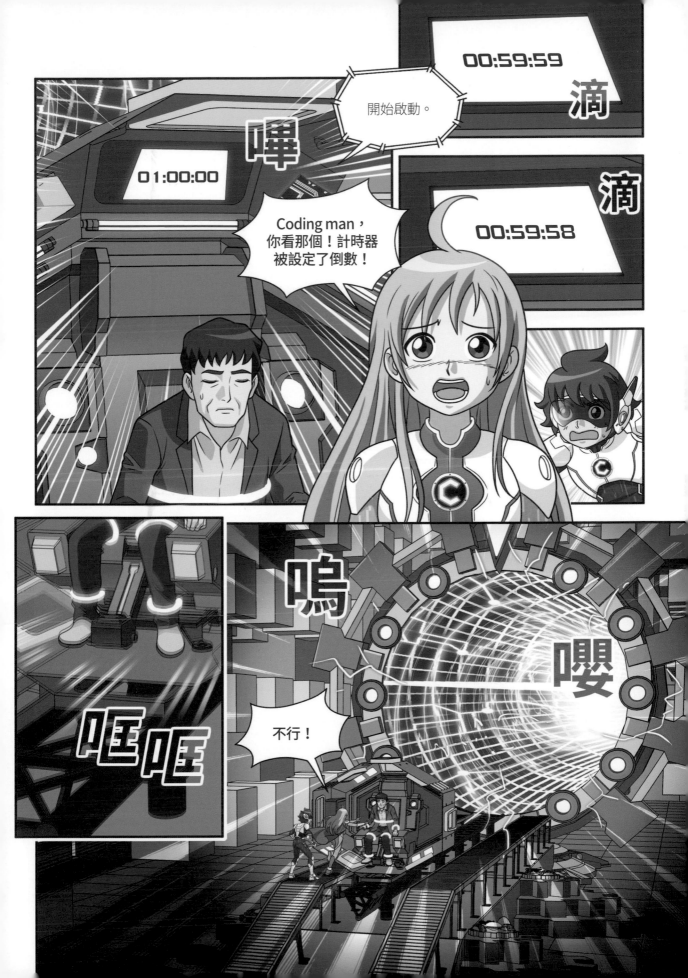

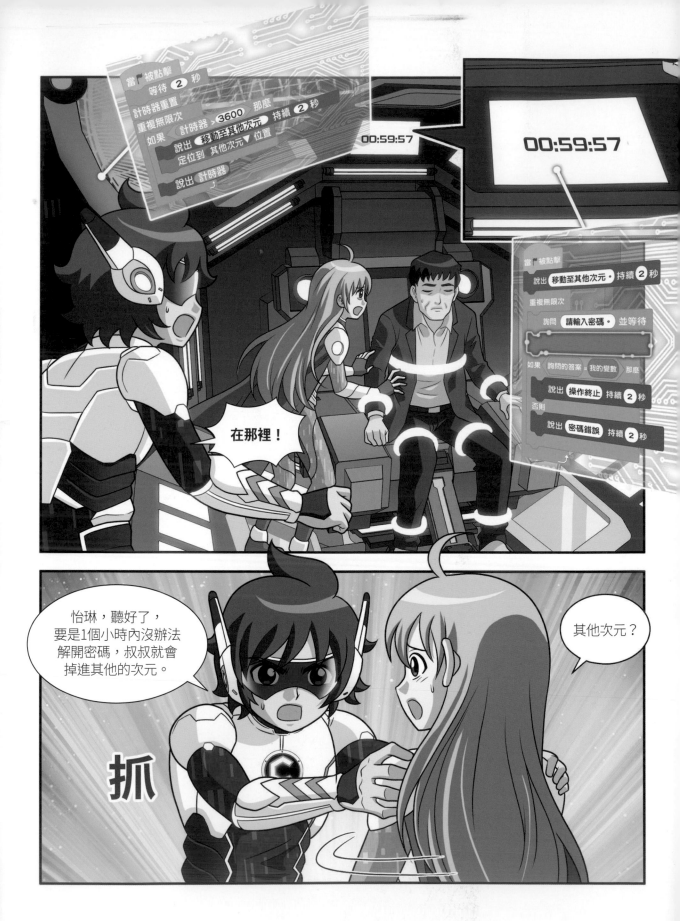

嗯，密碼被輸入為變數值。

如果是變數的話，必須要知道設定好的數值才行吧！

沒錯，那個變數應該只有Bug國王知道。

沒有時間把所有可能的數值都輸入一遍。

00:57:32

轉

康民，現在除了你，沒有人可以解決這個問題了。

嗯，怡琳，叔叔就拜託妳了。

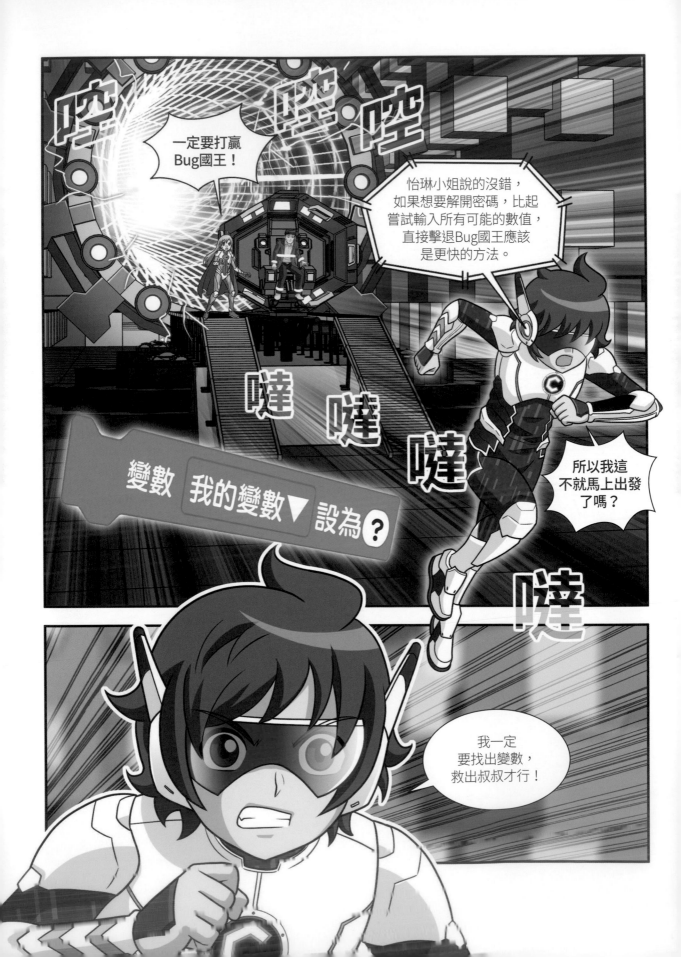

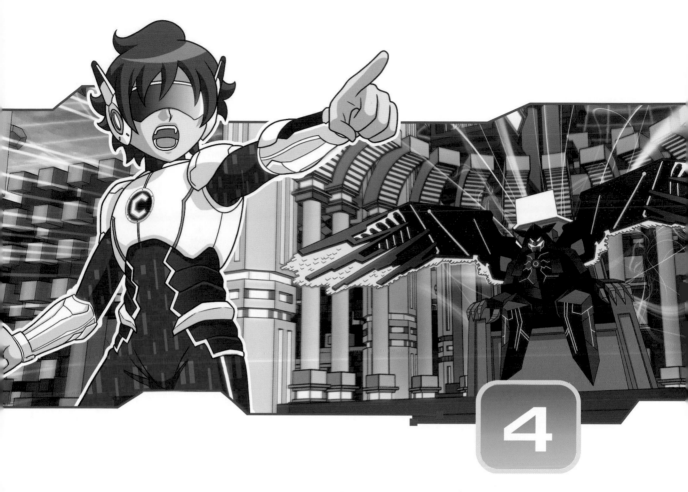

Bug國王，別輕舉妄動！

哲政的命運掌握在Coding man的手上，
這一刻，康民的內心相當沉重。

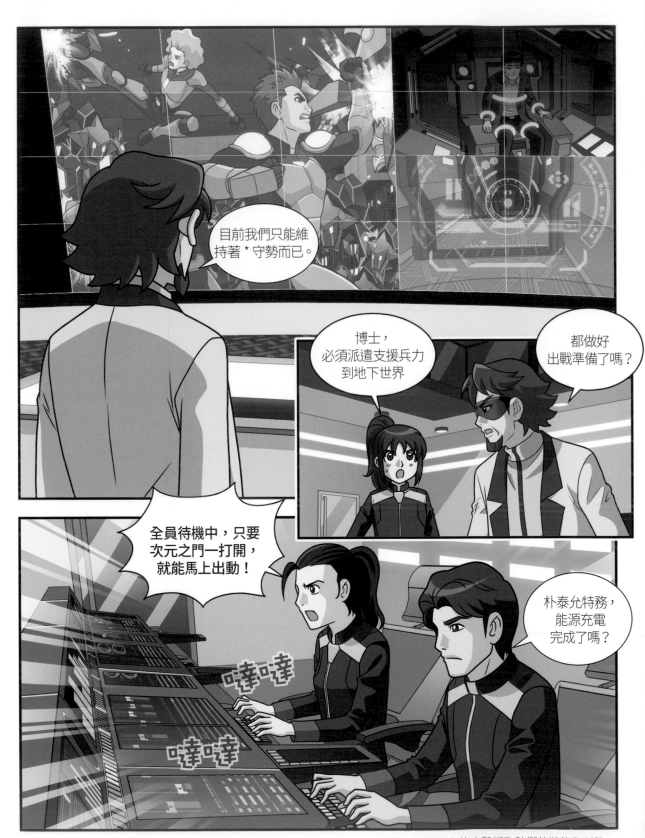

目前我們只能維持著＊守勢而已。

博士，必須派遣支援兵力到地下世界

都做好出戰準備了嗎？

全員待機中，只要次元之門一打開，就能馬上出動！

朴泰允特務，能源充電完成了嗎？

噠噠

噠噠

＊守勢：面對敵人的攻擊採取防禦的狀態和形勢。

還沒有，
能源完全充電完成
還需要40分鐘
左右的時間。

噠噠

可惡！
沒預料到還剩
那麼多Bug！

不是你的錯，
越是這種時候
越要冷靜。

是，
博士。

滴

滴

滴

總部，
聽得到嗎？

噠

噠　噠

噠

聽得到，
Coding man！
你有找到Bug國王
的行蹤嗎？

你們打算
用人海戰術
是吧？

呸

當角色被點擊
如果　碰到　bug力▼ ？那麼
重複無限次
滑行 ① 秒到 隨機▼ 位置

速度提升！

呸

呸

啪

啪

呸

猛然

猛然

蜂擁而上

為什麼一個
都沒倒下？

因為只有
速度提升，攻擊力
反而變弱了。

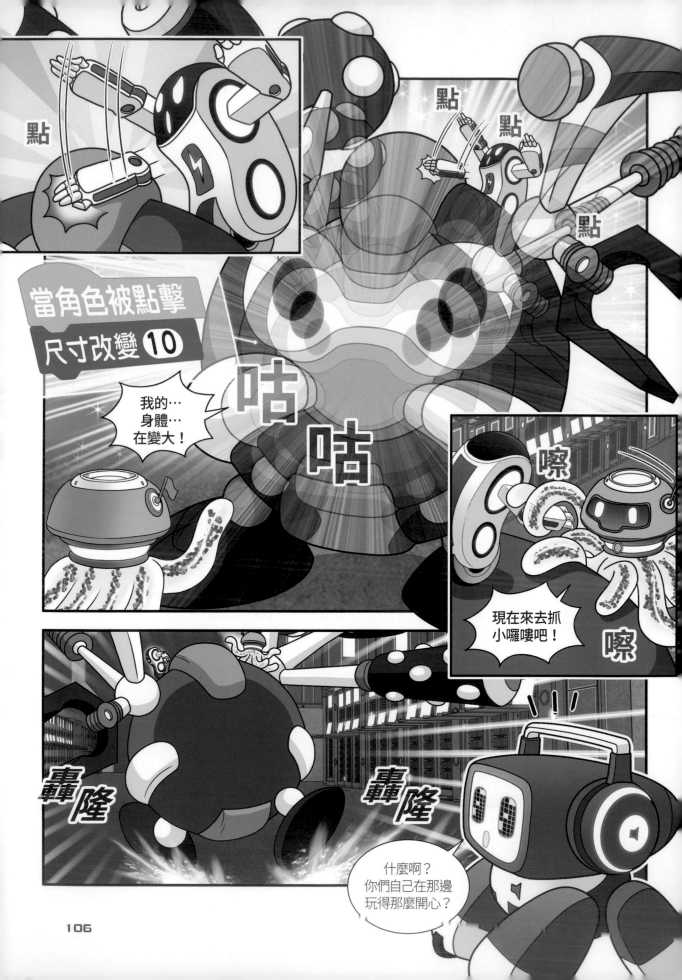

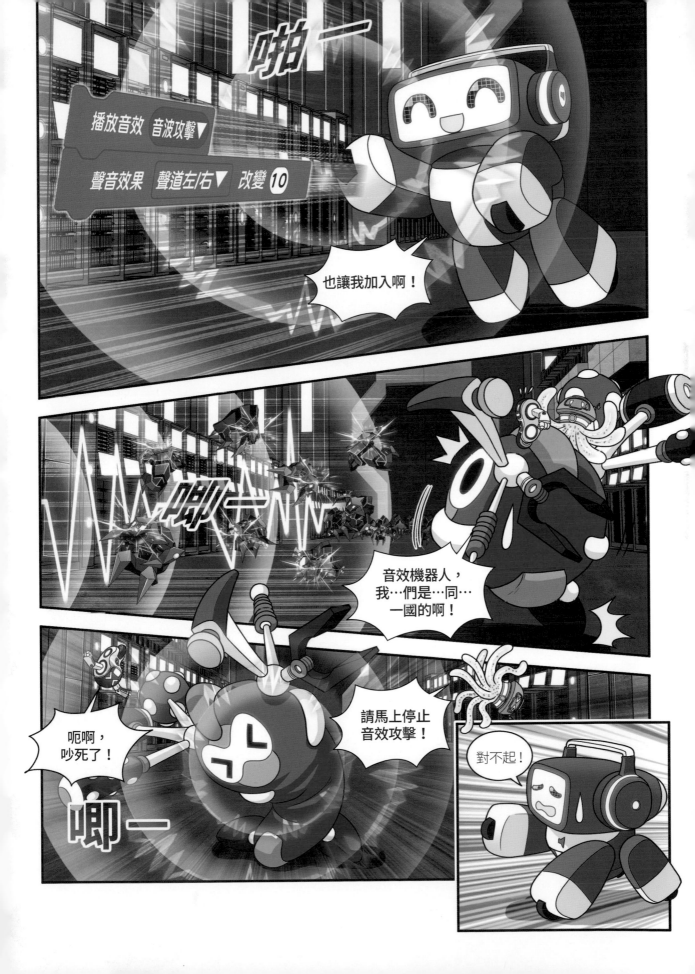

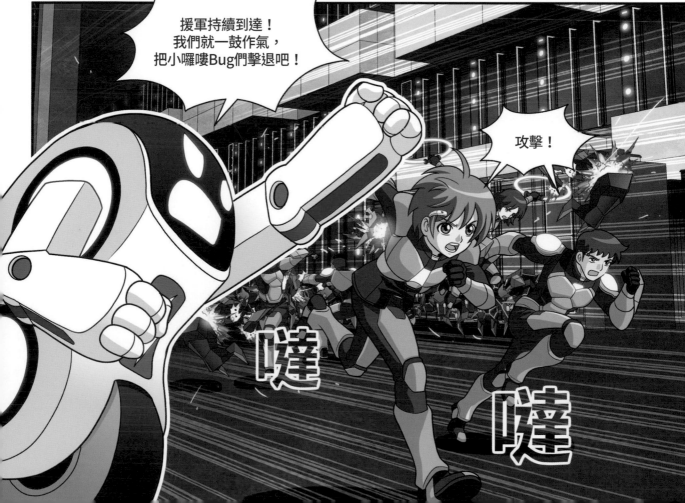

博士，Debug即將攻下地下世界。

知道了，戰鬥都結束後再跟我報告情況。

Coding man，聽得到嗎？

欸～欸，Coding man到底是在什麼地方啊？

不知道欸，光看那扇門也覺得很可怕～

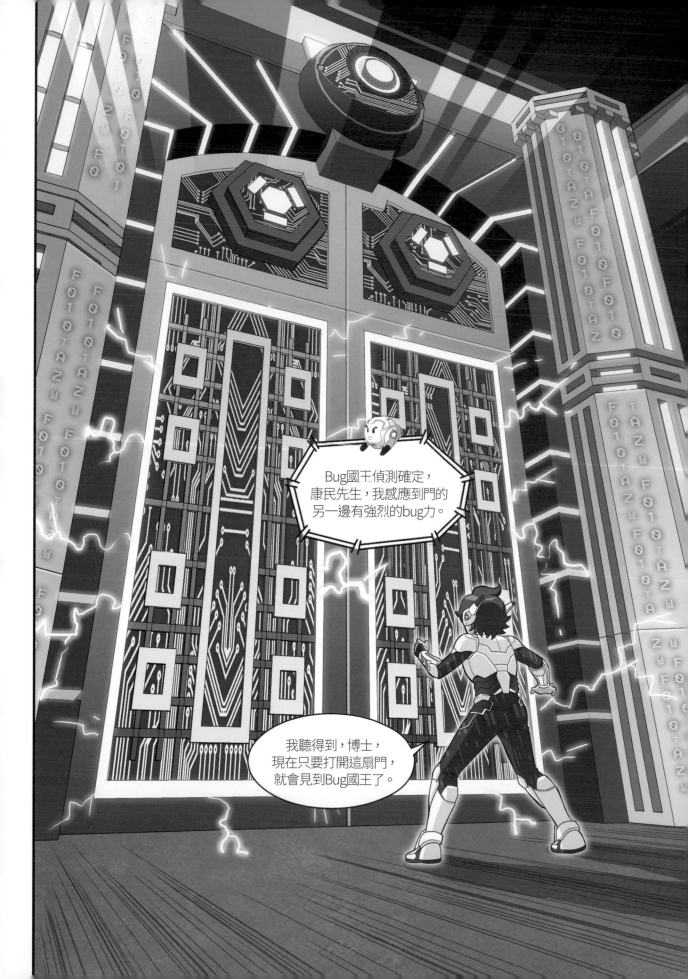

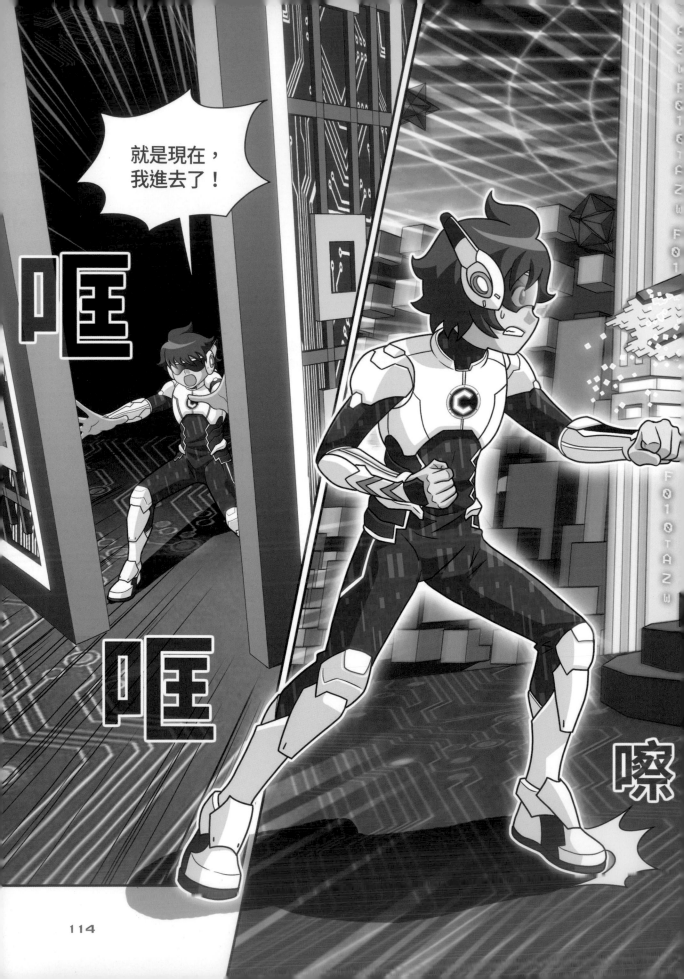

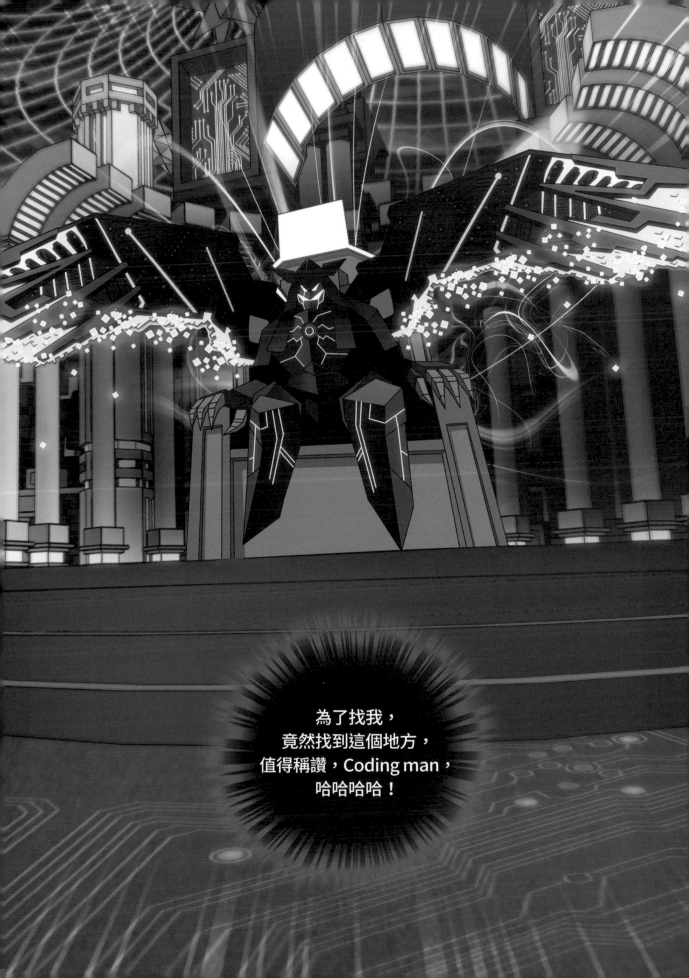

為了找我，
竟然找到這個地方，
值得稱讚，Coding man，
哈哈哈哈！

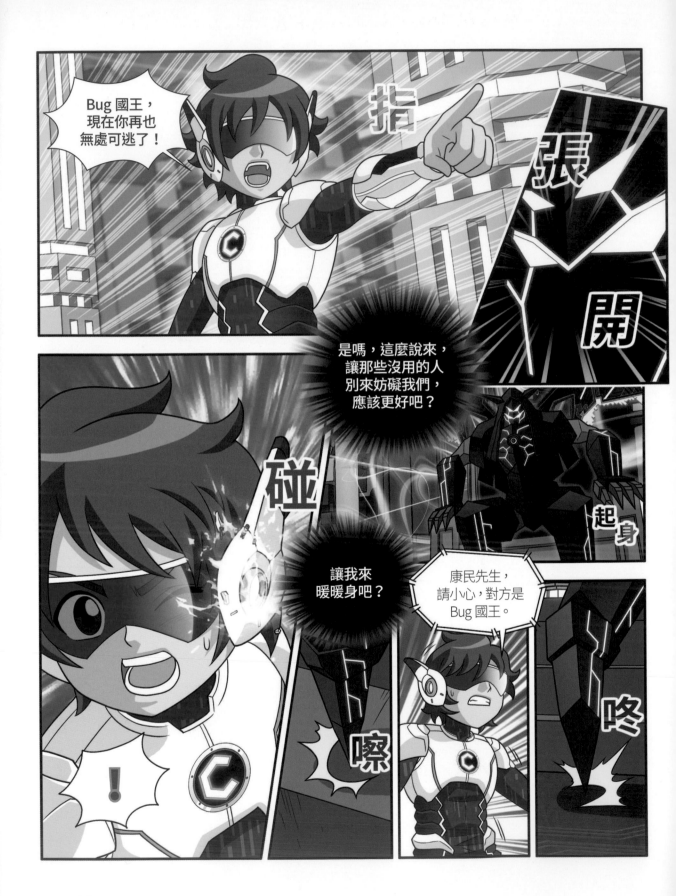

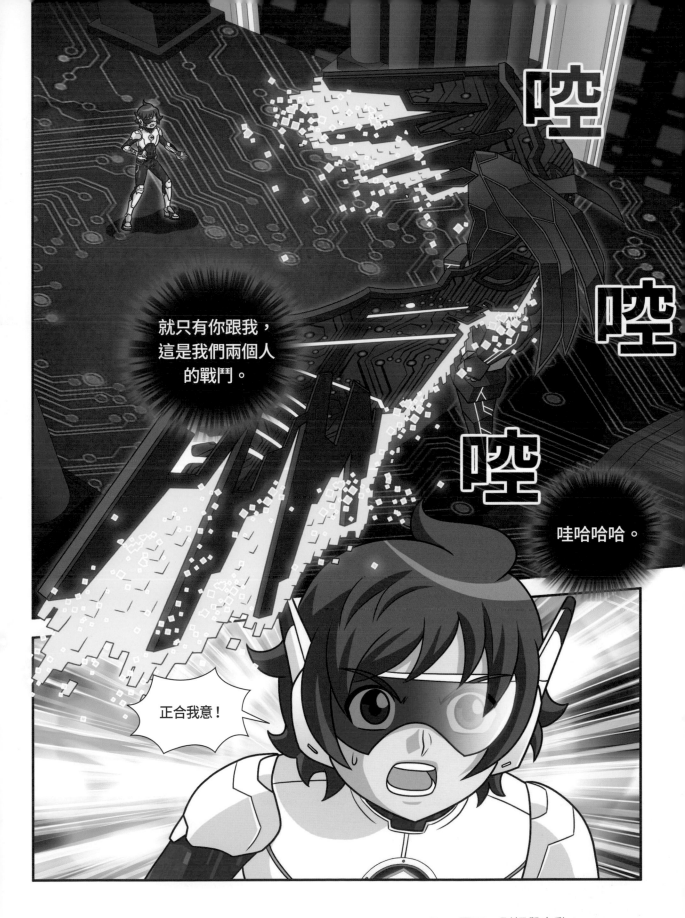

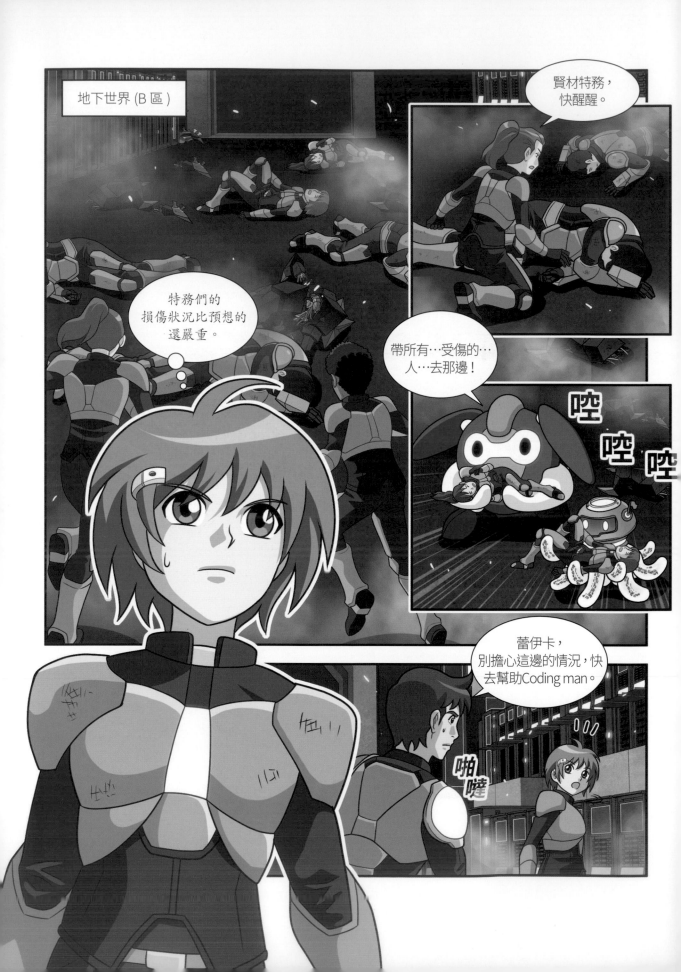

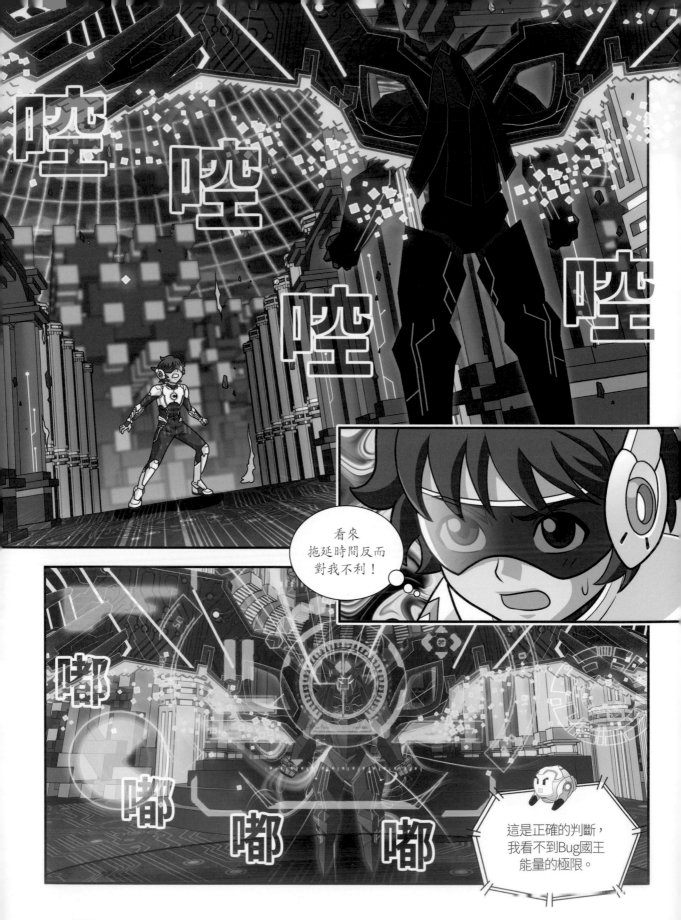

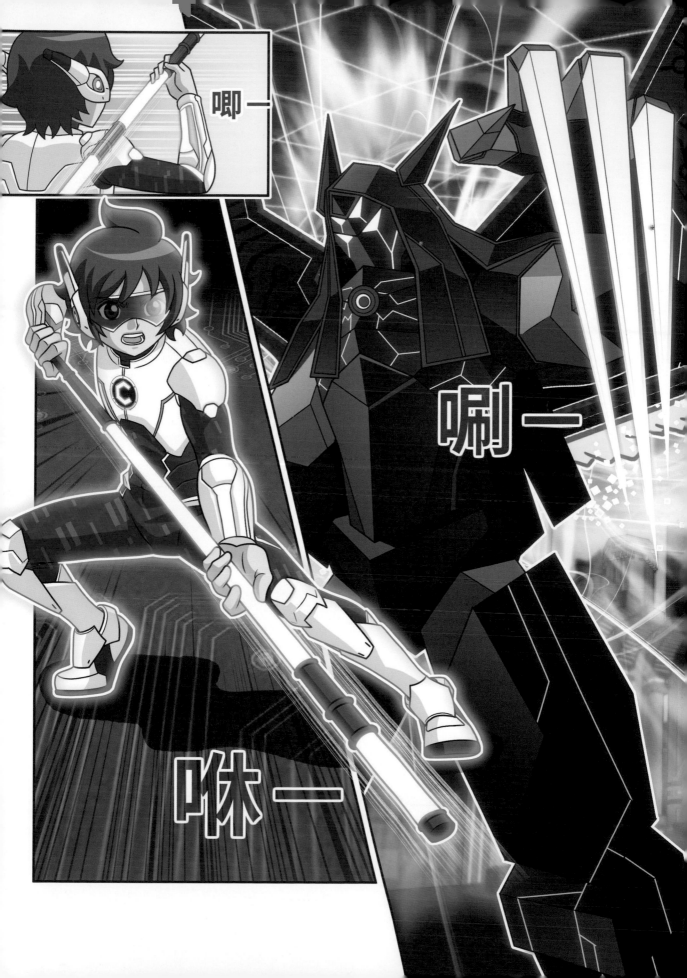

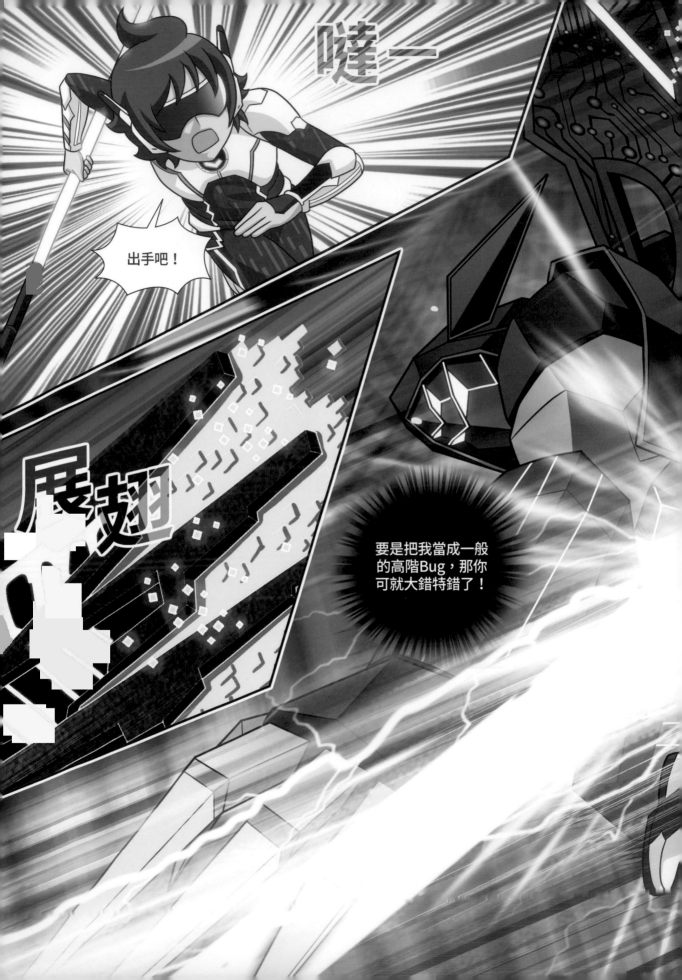

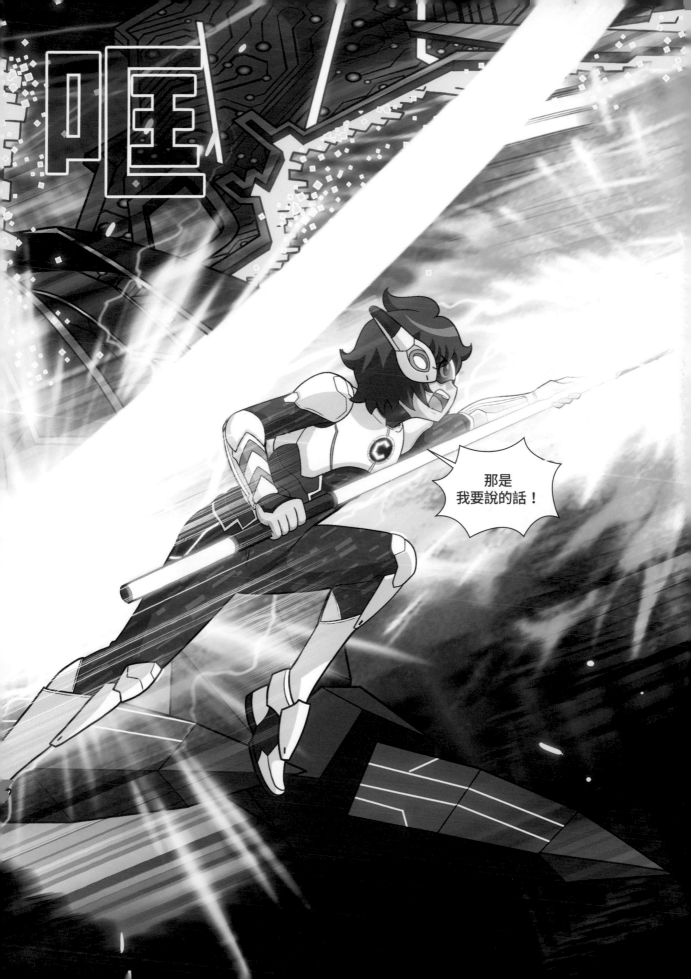

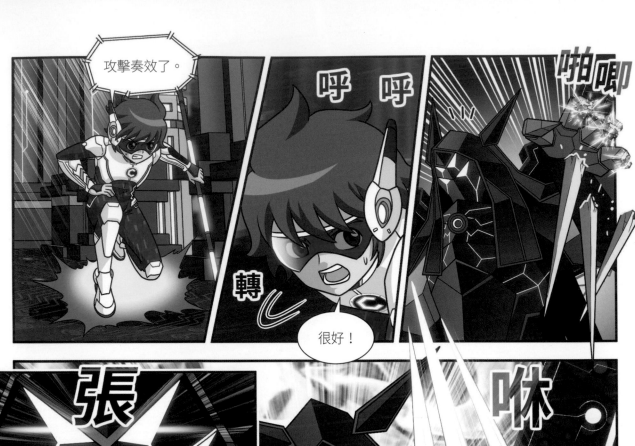

攻擊奏效了。

呼 呼

啪唧

轉

很好！

張開

咻

哼，我看清你的實力了，現在開始，就換我攻擊了！哇哈哈哈哈！

當 空白▼ 鍵被按下
建立 自己▼ 的分身

雖然已事先預料到，但Bug國王的coding實力跟高階Bug相比，實在高出太多了！

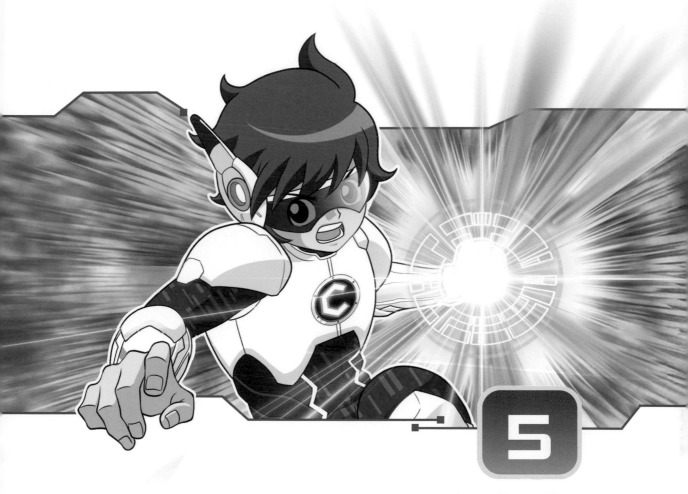

5

最後的決戰

Coding man VS Bug 國王
究竟擁抱勝利的人會是誰呢？

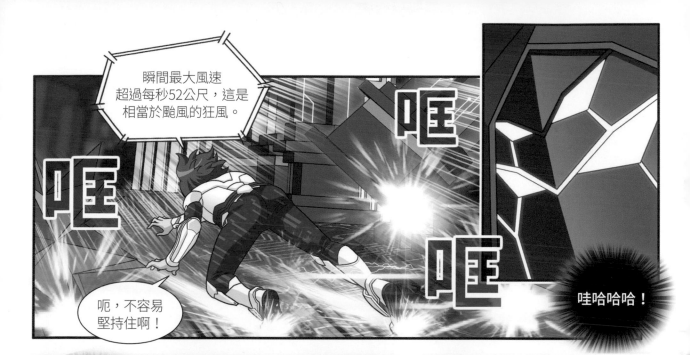

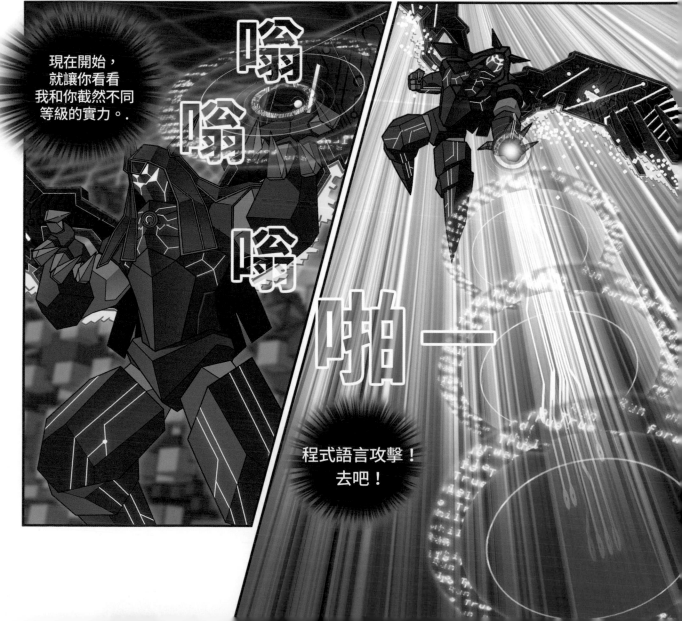

嘟

嘟

嘟

正在搜尋Bug國王發動攻擊的程式語言。

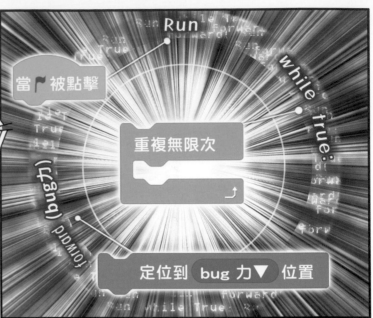

當 ♪ 被點擊

重複無限次

定位到 bug 力▼ 位置

Run

while true:

forward (bug力)

要是被這個攻擊打到的話，我的身體就會照著bug力的方向移動！

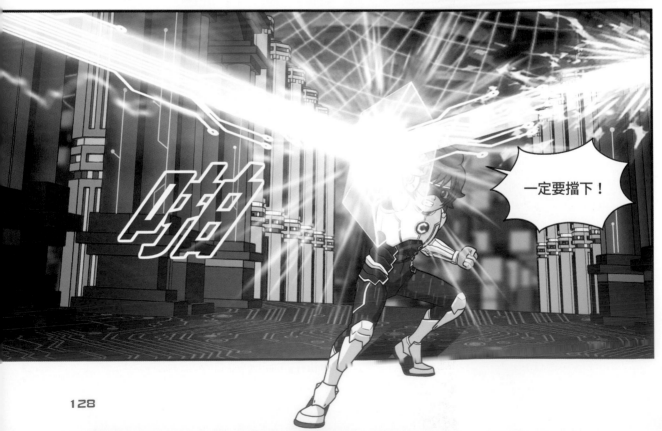

一定要擋下！

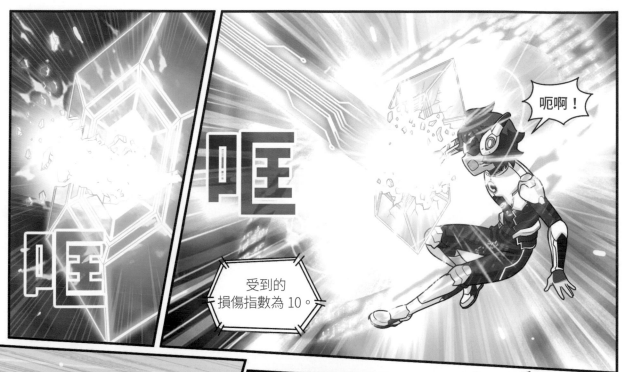

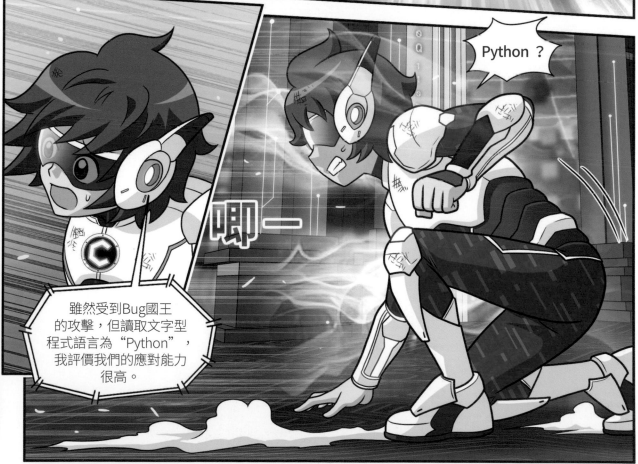

 漫畫中的觀念　　就像人類的語言相當多樣，電腦也有許多不同的語言，164 頁會說明 Python 是什麼喔！

等等，Coding man！我們馬上去幫你！

那裡就是怡琳小姐所在的地方！

蕾伊卡，這裡應該是需要我留下來幫忙的地方。

Good luck!

拍

噠噠噠

快點、快點，要趕快解開密碼才行啊！

密碼還沒解出來嗎？

智慧姐姐！

我到現在還沒找到解法，這樣下去爸爸真的很危險啊！

怡琳小姐，別擔心，我們一定會救出博士的。

抱緊

呃...

張開

轉頭

爸爸！

怡琳？

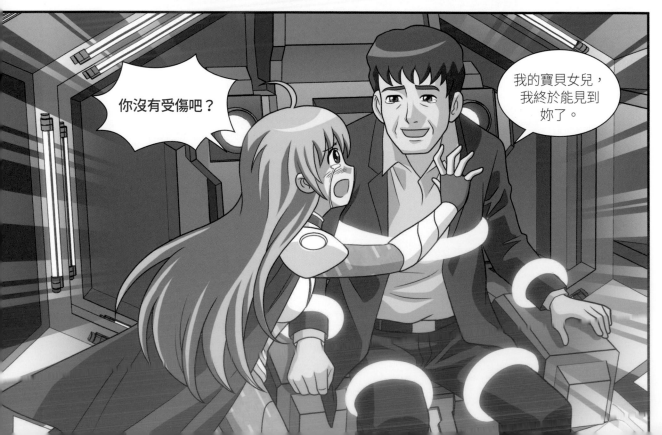

你沒有受傷吧？

我的寶貝女兒，我終於能見到妳了。

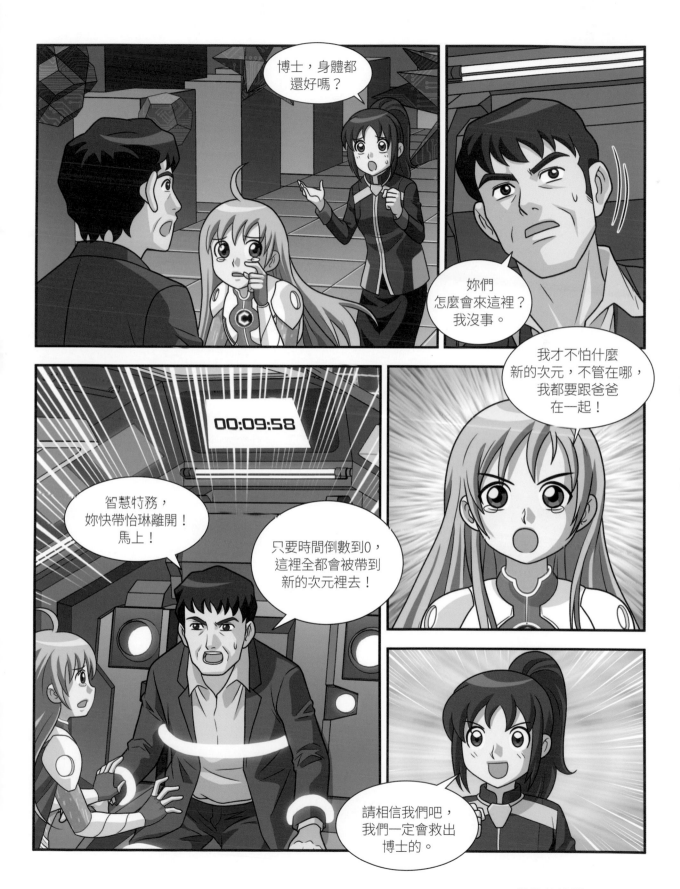

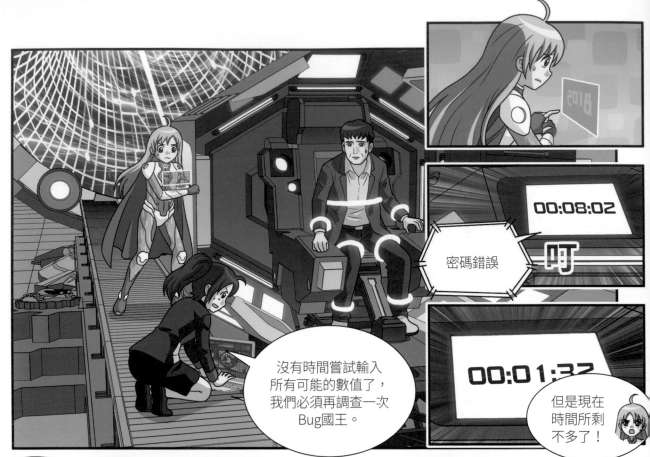

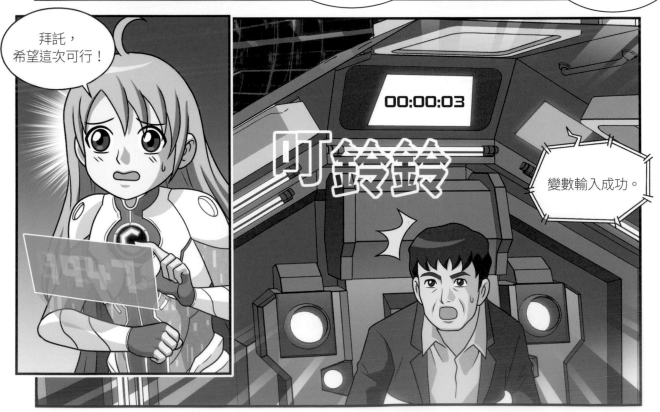

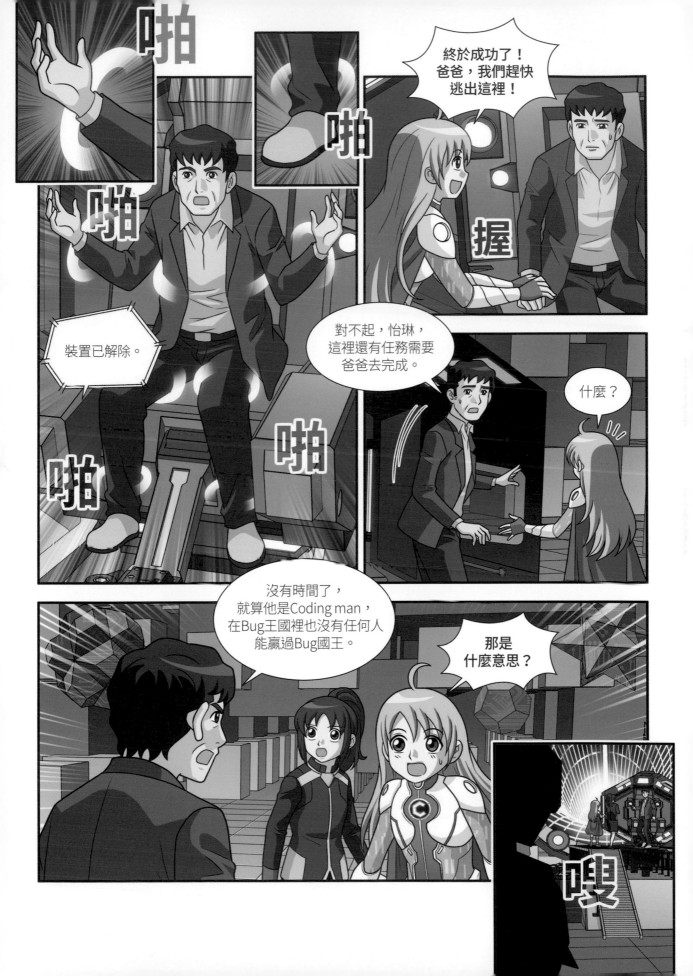

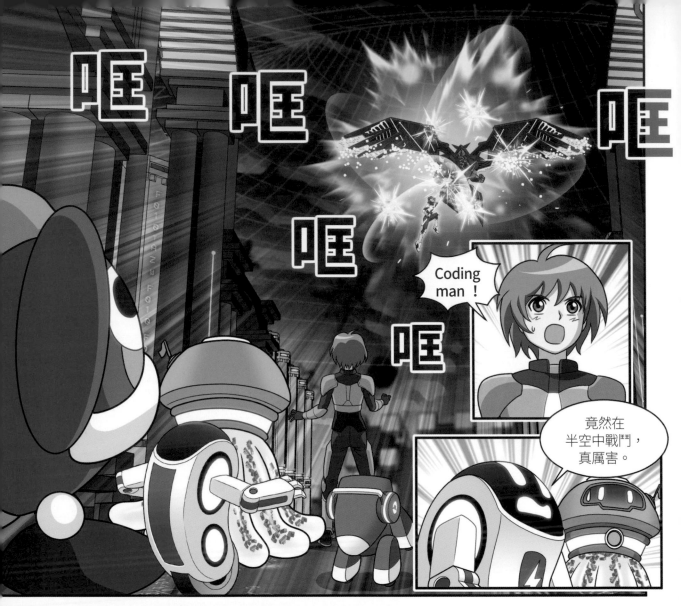

哐

哐

哐

哐

哐

Coding man！

竟然在半空中戰鬥，真厲害。

我警告過別小看我了吧！

真有一套。

喇

啦

啦

噗—

咯

咯

咯

噠一

噠一

咻

嘩

這次輪到
我們上了！

咡

咡

這些小不點
是什麼東西？

夥伴們！

就是現在，
Coding man！

趁我們抓住
翅膀的時候，快給
他最後一擊！

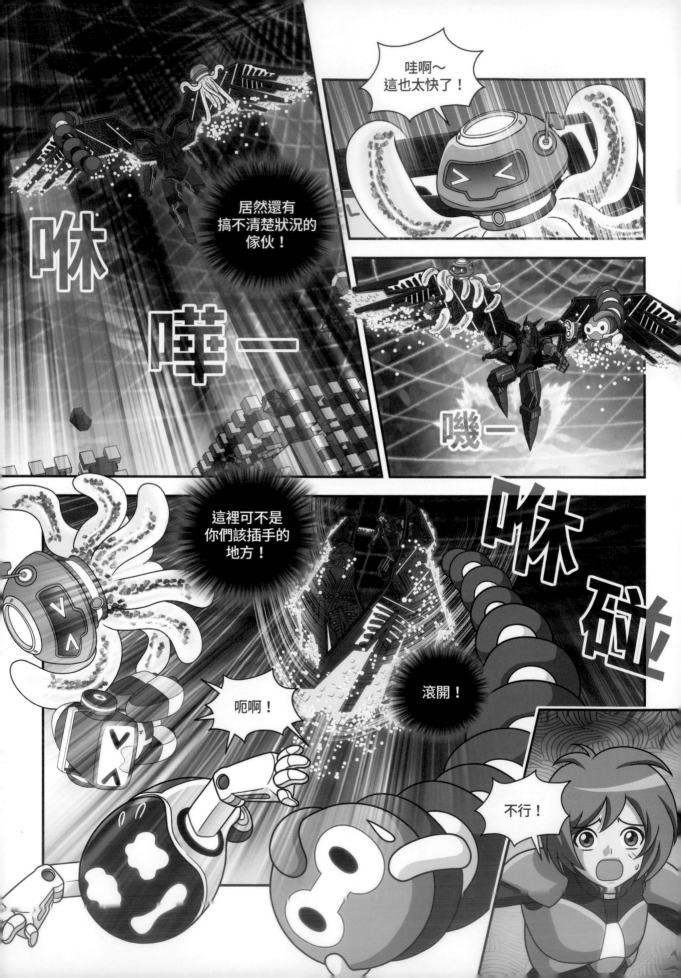

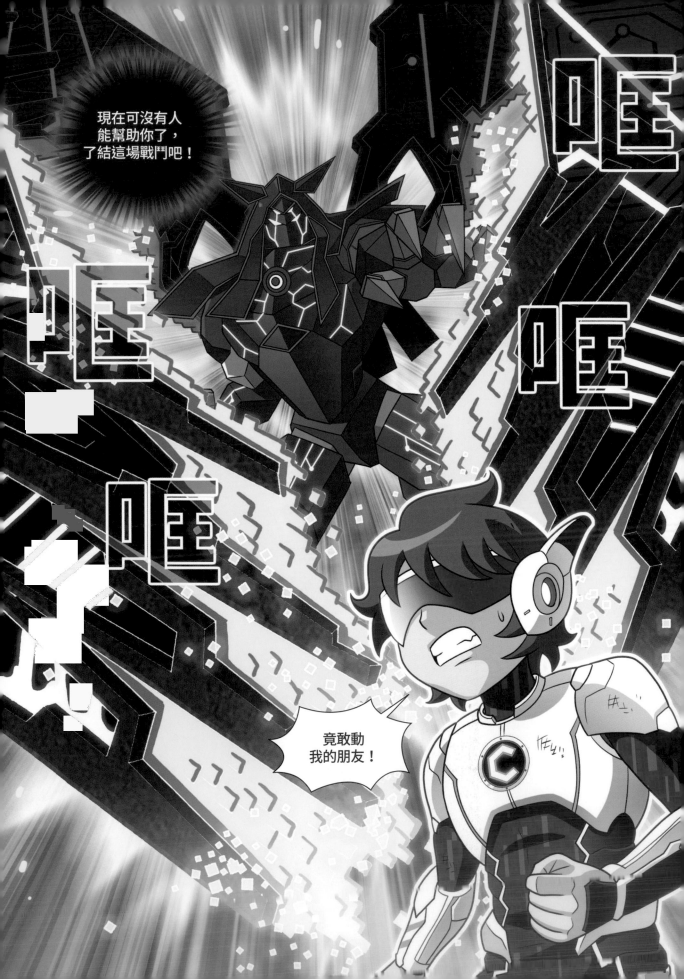

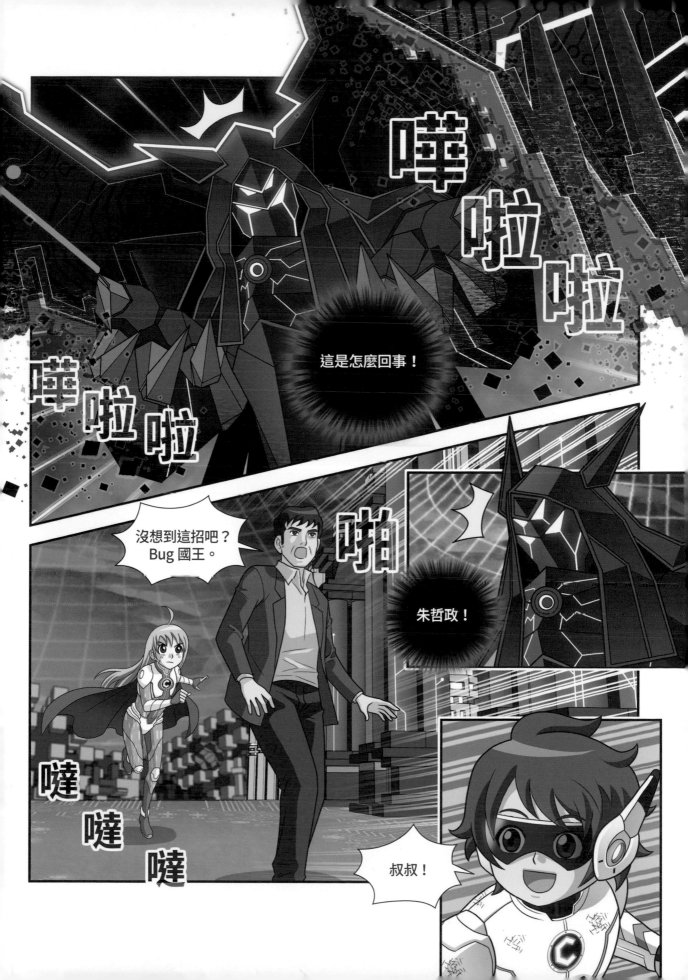

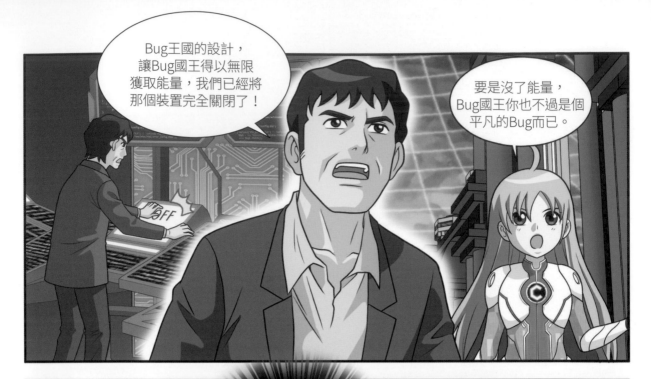

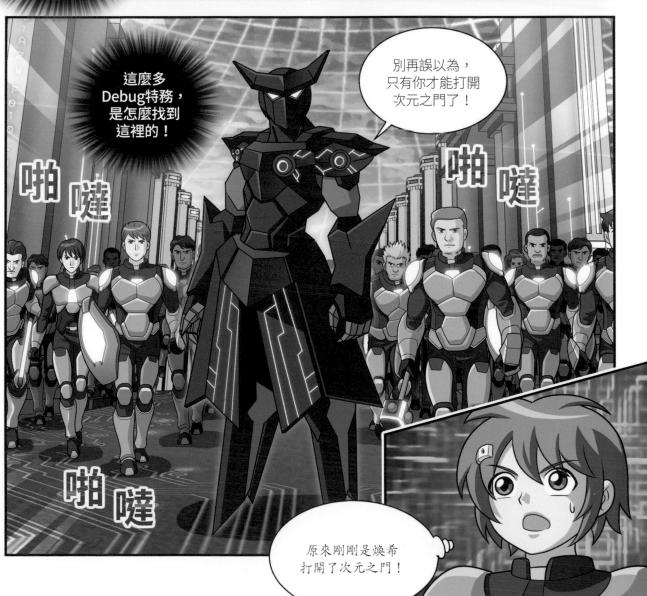

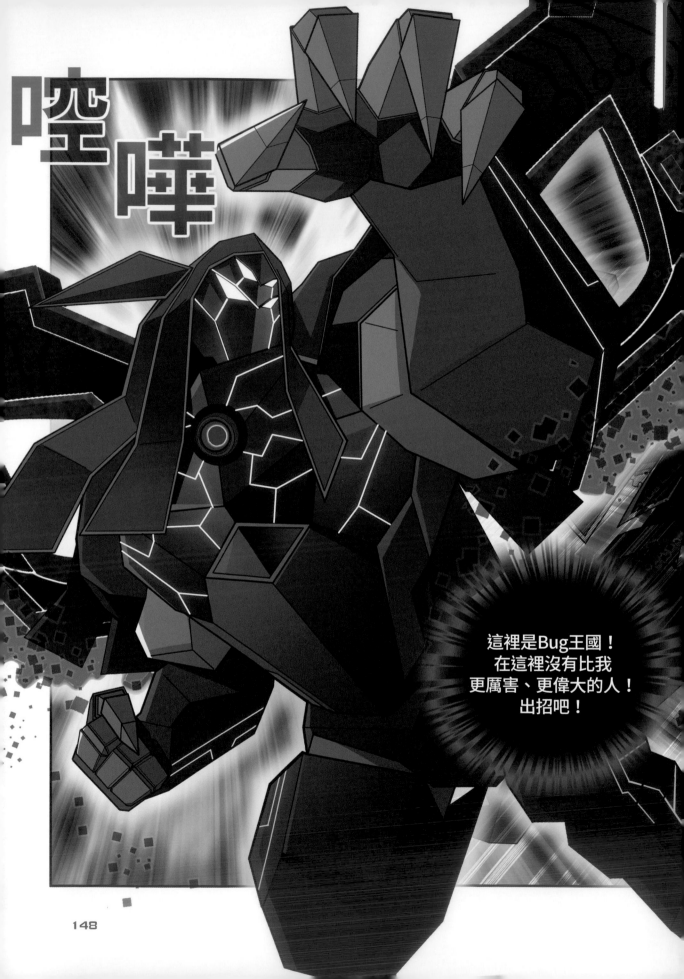

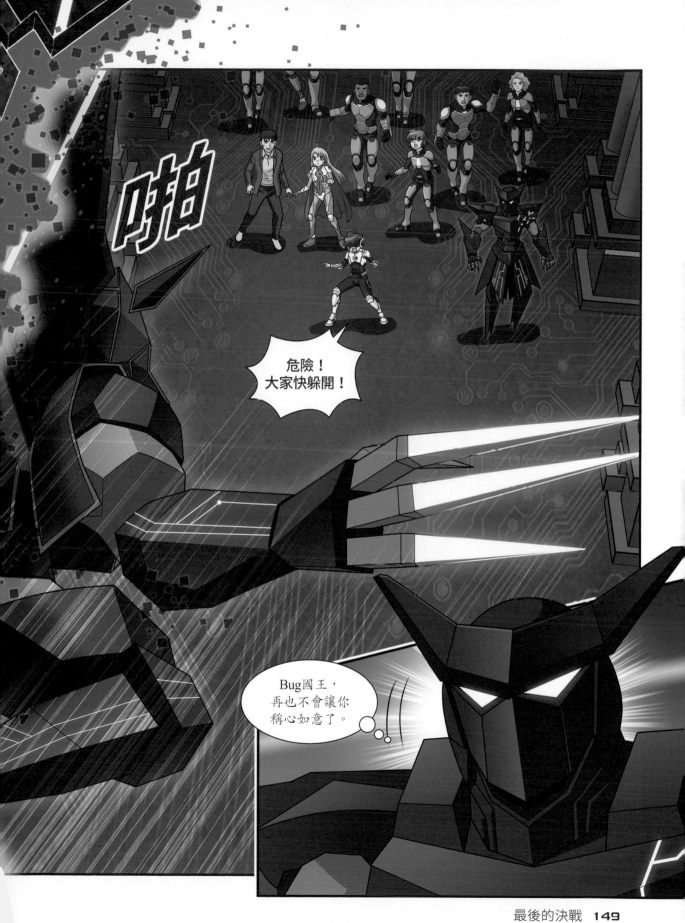

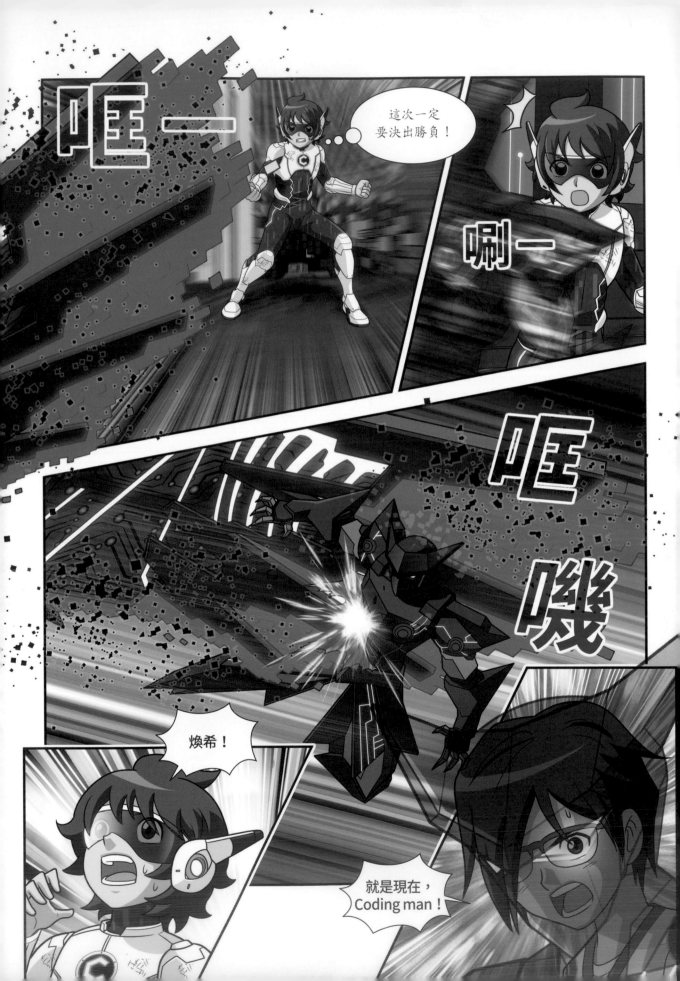

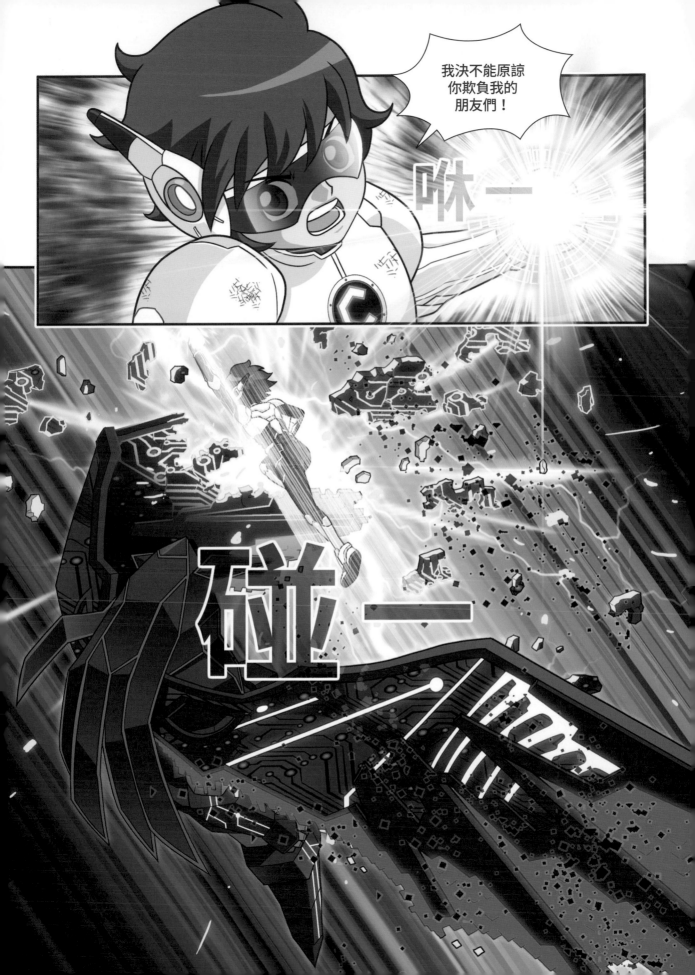

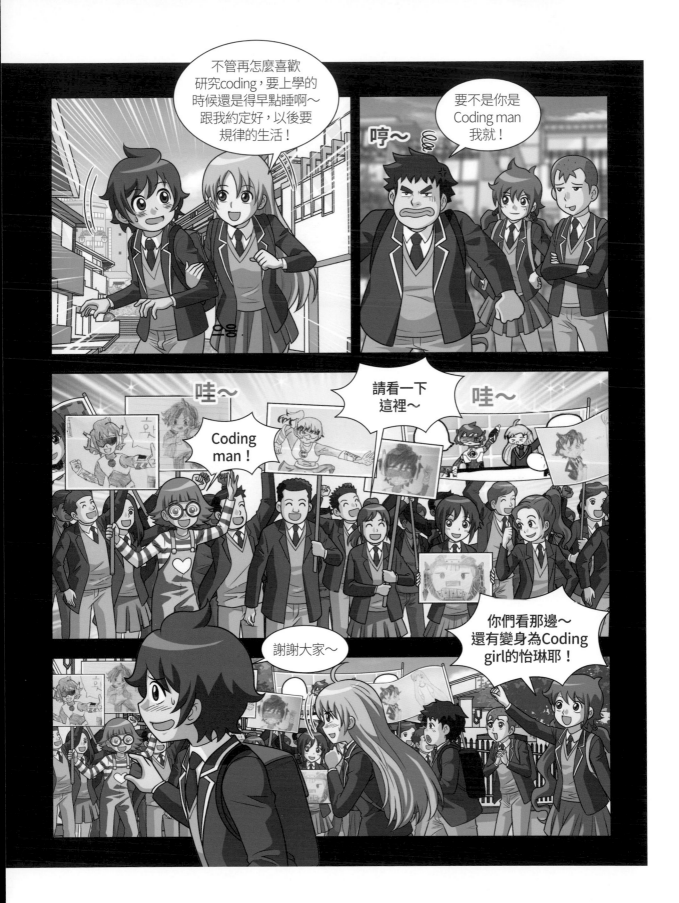

159

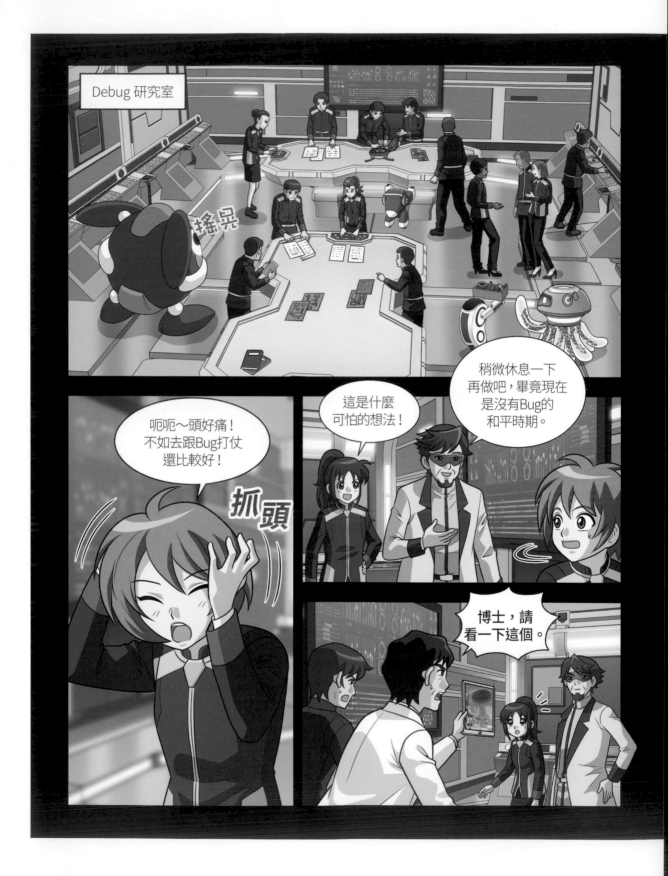

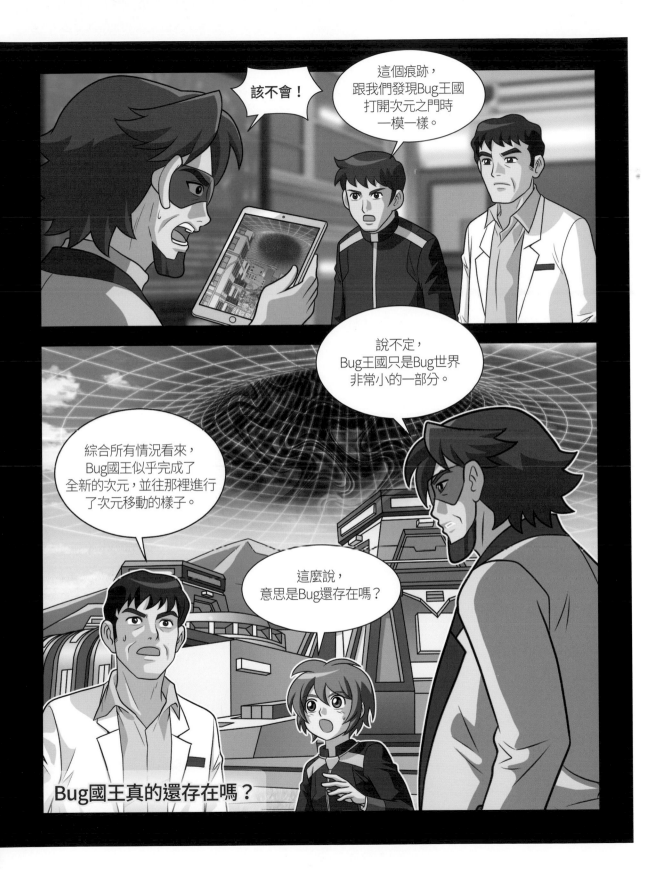

我也可以製作機器人?

Arduino

第4集,14頁
運用 Arduino 製作看看簡單的數位裝置吧!

第4集,14頁
只要有 Arduino,就算不在同一個空間,也可以給小狗餵食飼料。

製作機器人簡單嗎?還是很困難呢?想像一下機器人是怎麼製作的吧!

首先,必須結合多樣的程式,才能建構出構成機器人大腦的軟體,並且必須有一副身體用以執行電腦輸入的指令,也就是要有硬體的部分,來執行命令。

看似容易,但若要依照用途來製作出不同的軟體和硬體,就會變成相當困難的工作。不過如果運用 Arduino 的話,就可以更輕鬆的製作出我們想要的機器人。也就是指,將感應器或零件連接到手掌般大小的小型基板上,讓它得以執行指令並進行處理。

回想一下 Coding man 第四集中煥希使用 Arduino 給小狗小白餵食飼料的內容吧!煥希透過手機,按下「給飼料」的按鈕,當 Arduino 接收到指令後,就會向連接的飼料桶發出信號,飼料桶接收到信號後,就會打開開口讓飼料掉入碗裡。

在這過程中,Arduino 可以自由連接到感應器或零件上,也可以透過電腦編寫好程式設定加以應用,變成有如電腦主機板一樣的角色。因此,它不僅可以製作出相對簡單的迷你汽車或遙控飛機,也可以建構成迴路複雜的機器人,善用 Arduino,能夠製作的機器人類型是相當多樣的。

Physical computing

本書第33頁

在高階合體Bug中也有
Arduino基板。

利用帶有
藍牙等各項功能的
「驅動板 (shield)」，也
可以製作出機器人和
遙控飛機！

從左邊圖片可以得知什麼呢？Arduino 使用方式相當單純，比起獨立使用基板，大部分會連接各種感應器和能夠執行命令的裝置來加以應用。換句話說，它必須添加蒐集數據的感應器和執行動作的裝置，才能直接實踐出我們編寫的程式。

假設要製作一個達到特定溫度時就會發出警告聲的溫度計，Arduino 上必須連接感測溫度的感應器，也需要連接一個到達設定溫度就會發出聲音通知的警報器，另外也必須編寫好程式，讓它能夠發出通知警報。

像上述這樣製作出一個系統，用感應器感測現在狀況，再透過軟體和硬體反應出來，這就叫 Physical computing。

若親自組裝積木來建造本體結構、組裝機器人後操縱、製作簡單可拆卸的感應器和輸出裝置，來測量空氣的品質跟溫度的裝置等，就更容易理解機器與程式的原理囉！

Point

- Arduino 是名片大小般的小型電腦。

- Arduino 是任何人都可以親手製作的開放原始碼硬體。

- 利用 Arduino 編寫程式時會使用到官方網站 (www.arduino.cc)。

- 只要連接馬達、感應器、LED 等零件，就能夠進行各種作業。

各式各樣的程式語言

程式語言

本書第131頁
Bug國王使用Python攻擊
Coding man。

原先只能看到積木型程式語言 Scratch 積木的 Coding man，這一回擁有了新的能力，正是在 Coding man 和 Bug 國王的對決中所看到的，Bug 國王使用屬於文字型程式語言的 Python 攻擊 Coding man，而 Coding man 也馬上辨識出來並加以反擊的畫面。現在 Coding man 不僅看得到 Scratch 積木，連文字型程式語言的 Python 也看得見了。

那麼，說不定 Coding man 還可以看到其他我們所不知道的程式語言呢？

程式語言的種類	
積木型程式語言	Scratch、Entry 等
文字型程式語言	Python、C 語言、JavaScript 等

Python

蛇樣形象化的 Python
LOGO。

上表是我們在 *Coding man* 第一集中學到的程式語言類型。

如果先開始學習文字型程式語言的學生，應該會聽過 Python，讓我們來看看比 C 語言簡單的 Python 吧！

Python 是在 1991 年，由荷蘭數學家吉多‧范羅蘇姆所開發的程式語言，並逐漸廣為流傳。提供民眾免費使用、向大眾完全開放的 Python，普及的相當迅速。此外，過去的電腦只能識別數字 0 和 1，只能利用 0 和 1 當作機器語言進行程式設計，但機器語言相當困難且複雜，所以需要更簡單的程式語言。

所有人都可以免費使用，且與其他文字型程式語言相比更為簡潔、使用方法簡單這幾點，正是 Python 受歡迎的原因。跟 *Coding man* 系列一起學習 coding 的朋友們，也來挑戰看看 Python 吧！

Coding 小常識　**因核心技術而誕生的新興職業**

大數據專家
（網路社群分析師）

為了預測人們的行為模式或市場的經濟狀況，找出數據中藏有的趨勢或見解，並從中創造出新的附加價值，而管理並分析大數據。

軟體開發者

設計開發各種電腦軟體，狹義來說包含軟體設計和 coding，廣義來說也包含執行管理專案業務的人員。

職業介紹

機器人工學技師

設計並製作機器人的組成要素、相關裝置與工具等，透過實驗反應來評估結果並開發機器人。

物聯網技術開發者

開發將感應器和通信技術內建於物品上，使物品能透過網路即時接收傳送數據的技術或環境。

捕捉小魚

一起來製作鯊魚捕捉小魚的遊戲吧!

1. 叫出與下述相同的背景跟角色,水裡當然要有鯊魚跟小魚對吧?

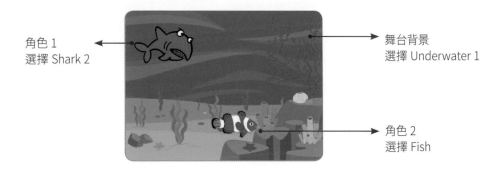

角色 1
選擇 Shark 2

舞台背景
選擇 Underwater 1

角色 2
選擇 Fish

2. 請看下方舉例想一想,要用什麼方法才能讓鯊魚去捕捉小魚呢?

> · 讓鯊魚隨著方向鍵指示前後移動並且迴轉。
>
> · 使用亂數積木,讓小魚可以在各個位置 (x-y 坐標) 移動。

3. 從下方選出捕魚遊戲中不需要的積木。

4. 請看下方Shark 2的腳本，製作出讓角色照著方向鍵指示移動的腳本。

(1) 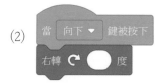　　　(2)

5. 右方是Fish的腳本，設定為每間隔0.5秒y坐標
會隨機移動，請回答下列問題。

(1) A中需填入哪一個運算積木呢？

① 隨機取數 -150 到 150

② -150 + 150

③ 字串 apple 的長度

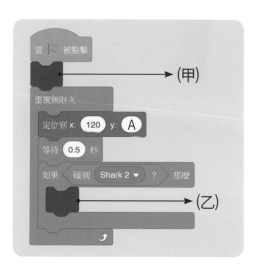

(2) 如果要讓Shark一碰到Fish，Fish就消失的話，(甲)和(乙)各別要填入哪種外觀積木呢？

(甲)：_____　(乙)：_____

<table>
<tbody>
</tbody>
</table>

166 頁

1. 省略

2. [參考答案]
- 小魚被鯊魚抓到的話，小魚會消失（像被鯊魚吃掉一樣）。
- 開始遊戲後，固定鯊魚的位置，當鯊魚碰到小魚，鯊魚的嘴巴張開。

3. 當背景換成 背景1 ▼

➡ 捕魚遊戲中，不會編寫改變背景的腳本。

167 頁

4.

(1)

(2)
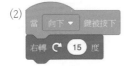

➡ 因為按下向上鍵時 Shark 會向左轉 15 度；按下向下鍵時 Shark 會向右轉 15 度，故必須按下向上、向下鍵使 Shark 往 Fish 的方向移動。

5. (1) ①
➡ 亂數是指沒有規則，會隨機抽樣出現的數值。

(2)
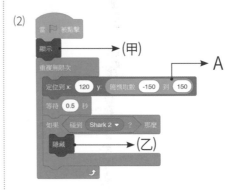

➡ 這個腳本是點擊執行鍵後，小魚會在指定的坐標中以 0.5 秒為間隔移動，而且在小魚碰到鯊魚時候，Fish 角色會消失。

Bug國王提醒

在 *Coding man* 第十集中可以看到使用 Arduino 製作出來的高階合體 Bug，藉由漫畫中的觀念，熟悉 Arduino 和 Physical computing 吧！